Julio Cortázar

TERRITORIOS

País llamado Alechinsky / Homenaje a una joven bruja /
Paseo entre las jaulas / De otros usos del cáñamo /
Reunión con un círculo rojo / El blanco, el negro /
Un Julio habla de otro / Diez palotes surtidos diez /
Constelación del Can / Estrictamente no profesional /
Traslado / Las grandes transparencias / La alquimia,
siempre / Diálogo de las formas / Yo podría bailar ese
sillón, dijo Isadora / Poesía permutante / Carta del
viajero /

siglo
veintiuno
editores

2ª edición

Julio Cortázar
TERRITORIOS

siglo
veintiuno
editores

MÉXICO
ESPAÑA
ARGENTINA
COLOMBIA

siglo veintiuno editores, sa
CERRO DEL AGUA 248, MEXICO 20, D.F.

siglo veintiuno de españa editores, sa
C/PLAZA 5, MADRID 33, ESPAÑA

siglo veintiuno argentina editores, sa

siglo veintiuno de colombia, ltda
AV. 3a. 17-73 PRIMER PISO. BOGOTA, D.E. COLOMBIA

primera edición, 1978
segunda edición, 1979
© siglo xxi editores, s.a.
ISBN 968-23-0040-1

TERRITORIOS

EXPLICACIONES MÁS BIEN CONFUSAS

No solamente se meten en mi casa mientras estoy trabajando sino que inmediatamente espían lo que leo y escribo, acaban con los cigarrillos y los bebestibles, y de paso me queman la alfombra con esa costumbre que tienen de ignorar los ceniceros, probablemente porque están vacíos. A todo eso ya se han posesionado de las pruebas de este libro que estoy corrigiendo, y con groseras risotadas decretan que cualquier guía de teléfonos contiene más pasión y sobre todo más inteligencia.

—Vos date cuenta —dice Polanco recorriendo el índice con un ídem digno de Fouquier-Tinville—, lo único que se le ocurre es rejuntar las verduritas que escribió para festejar a sus amigotes de la plástica, y con eso te combina este matete.

—Clavado que ni les pidió permiso —dice Calac hundido en un sillón que nació para mejores usos—. Si los puntos lo supieran, seguro que este libro se queda en blanco, con lo cual por lo menos serviría de libreta.

—Me juego el reloj pulsera de platino a que ni siquiera se enteraron —decreta Polanco.

—Los vivos están de acuerdo —digo yo con mi estúpida tendencia a darles explicaciones—, en cuanto a los muertos vaya a saber pero eso pasa siempre así, pensá en las estatuas ecuestres, pensá en los nombres de las calles y las estampillas.

—¿Y vos por qué no los dejás tranquilos? —quiere saber Polanco que no me parece excesivamente autorizado para hacer la pregunta—. Si los puntos pintan o bailan o sacan fotos es porque no necesitan que vengas a llenarles la cara de palabras.

—Es cierto —digo con una tristeza hábilmente disfrazada de humildad—, lo que pasa es que casi nunca hablo con ellos, fijate, más bien lo contrario, son ellos que me hacen hablar de tanta cosa, yo sencillamente los quiero y entonces este libro.

—Ahora les echa la culpa, era previsible —dice Calac que se está probando una de mis mejores camisas.

Es cierto, pienso, pero qué dulce culpa la de haberme dado tanta felicidad en estos tiempos yermos, en este horror cotidiano de abrir el periódico y encontrarlo salpicado de sangre y de vergüenza, qué interregnos de alegría en este siniestro horizonte de máquinas de muerte, en esta dura necesidad de estar despierto y de frente, de viajar y hablar y escribir porque hay que hacerlo, porque somos muchos los que no queremos aceptar el destino latinoamericano que buscan imponernos desde fuera y desde dentro. Por eso cada una de estas páginas es un acto de gratitud, y a la vez un nuevo impulso para no olvidar lo que tenemos que seguir haciendo; entre nosotros el reposo del guerrero es siempre alguna forma de la belleza.

—Me queda un poco justa de mangas, pero lo mis-

mo te la acepto —dice Calac—. Claro que el color es bastante chirle, pero ya se sabe.

—Se está acabando la ginebra —anuncia alarmado Polanco— y todavía no nos has informado sobre el libro. ¿Los puntos te ayudaron o les afanaste los dibujitos y las fotos?

—Me ayudaron más de lo que creés, vivos o muertos tuvieron su manera de invitarme a andar a su lado, me mostraron caminos por los que yo solo no hubiera rumbeado nunca. Me dejaron vivir cerca de ellos, me regalaron cosas, fijate que por eso este libro es como una casa en la que vivimos todos juntos y a la que cada uno aportó muebles y ventanas y latas de sardinas y botellas y guitarras y sapitos y sobre todo una tendencia general a no sentarse en las sillas, a no comer en la mesa, a leer en el baño y a bañarse en la biblioteca, suponiendo que haya una.

—¿Y vos hiciste todo, quiero decir la casita? —pregunta Calac con eso que él cree ironía.

Por toda respuesta le muestro las huellas de la incontable presencia de mi tocayo Silva, diagramación, juegos de espacio y de formas, aire y color y equilibrio.

—Siguen parejos— dice Polanco—, ya hace años que nos tocan el mismo tango, es gente que no se renueva, el uno escribe y el otro pega figuritas, vos decime si eso es vida.

—Pero nos divertimos, viejo, y eso es algo que a ustedes dos les cuesta más que trabajar.

Sé muy bien que acabo de asestarles la patada de los mil dólares, porque los tártaros aceptarán cualquier acusación salvo que no son capaces de divertirse (en realidad lo son y mucho), con lo cual ahí nomás se levantan como rayos y se disponen a mandarse a mudar previa ginebra final y ademanes despectivos.

—Vos fijate que ni siquiera es original —dice Polanco en la puerta—, me bastó soslayar el índice del bodrio para descubrir más de cuatro cosas que ya me tengo leídas y olvidadas hace rato.

—Te las salteás sin más trámite —le digo magnánimo—, a mis amigos me gusta tenerlos cerca y para eso hicimos la casita con el otro Julio, así no andamos dispersos en catálogos, revistas y libros, todos se juntaron aquí conmigo y hay que ver lo bien que nos sentimos.

—Le complace la promiscuidad —dice Calac que ha aprovechado la pausa para llenarse el sobaco de libros y revistas—. Vámonos, che, hay demasiada gente para personas refinadas como vos y yo.

—Solamente diecinueve —les explico, aunque ya es tarde porque me han cerrado la puerta justo antes de que yo haga lo mismo con ellos y les ponga la tapa del punto final, aquí mismo.

Territorio de Pierre Alechinsky.
**Publicado en *Último round,* este texto
encuentra aquí una zona de contacto
más entrañable, se vuelve la
celebración gozosa y desenfadada de
la fórmula que acaso resume la obra
de este artista belga: Línea + color = danza.**

PAÍS LLAMADO ALECHINSKY

Él no sabe que nos gusta errar por sus pinturas, que desde hace mucho nos aventuramos en sus dibujos y sus grabados, examinando cada recodo y cada laberinto con una atención sigilosa, con un interminable palpar de antenas. Tal vez sea tiempo de explicar por qué renunciamos durante largas horas, a veces toda una noche, a nuestra fatalidad de hormiguero hambriento, a las inacabables hileras yendo y viniendo con trocitos de hierba, fragmentos de pan, insectos muertos, por qué desde hace mucho esperamos ansiosas que la sombra caiga sobre los museos, las galerías y los talleres (el suyo, en Bougival, donde tenemos la capital de nuestro reino) para abandonar las tareas del hastío y ascender hacia los recintos donde nos esperan los juegos, entrar en los lisos palacios rectangulares que se abren a las fiestas.

Hace años, en uno de esos países que los hombres nombran y arman para nuestro internacional regocijo, una de nosotras se trepó por error a un zapato; el zapato echó a andar y entró en una casa: así descubrimos nuestro tesoro, las paredes cubiertas de ciudades maravillosas, los paisajes privilegiados, la vegetación y las criaturas que no se repiten nunca. En nuestros anales más secretos consta la relación del primer hallazgo: la exploradora tardó una noche entera en encontrar la salida de una pequeña pintura en la que los senderos se enmarañaban y contradecían como en un acto de amor interminable, una melodía recurrente que plegaba y desplegaba el humo de un cigarrillo pasando a los dedos de una mano para abrirse en una cabellera que entraba llena de trenes a la estación de una boca abierta contra el horizonte de babosas y cáscaras de naranjas. Su relato nos conmovió, nos cambió, hizo de nosotras un pueblo vehemente de libertad. Decidimos reducir para siempre nuestro horario de trabajo (hubo que matar a algunos jefes) y dar a conocer a nuestras hermanas allí donde estuvieran —que es en todas partes— las cla-

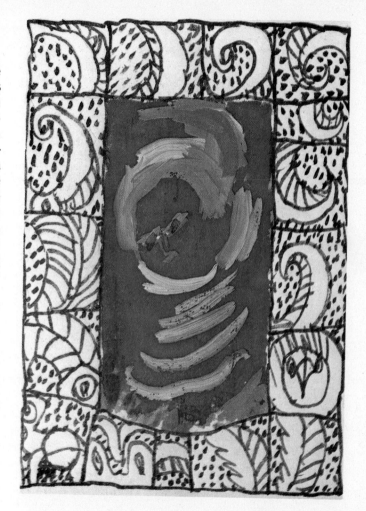

ves para acceder a nuestro joven paraíso. Emisarias provistas de minúsculas reproducciones de grabados y dibujos emprendieron largos viajes para llevar la buena nueva; exploradoras obstinadas ubicaron poco a poco los museos y las mansiones que guardaban los territorios de tela y de papel que amábamos. Ahora sabemos que los hombres poseen catálogos de esos territorios,

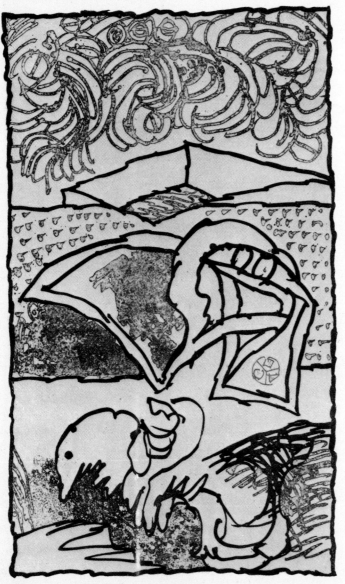

pero el nuestro es un atlas de páginas dispersas que al mismo tiempo describen y son nuestro mundo elegido; y de eso hablamos aquí, de portulanos vertiginosos y de brújulas de tinta, de citas con el color en las encrucijadas de la línea, de encuentros pavorosos y alegrísimos, de juegos infinitos.

Si al comienzo, demasiado habituadas a nuestro triste vivir en dos dimensiones, nos quedábamos en la superficie y nos bastaba la delicia de perdernos y encontrarnos y reconocernos al término de las formas y los caminos, pronto aprendimos a ahondar en las apariencias, a meternos por debajo de un verde para descubrir un azul o un monaguillo, una cruz de pimienta o un carnaval de pueblo; las zonas de sombra, por ejemplo, los lagos chinos que evitábamos al principio porque nos llenaban de medrosas dudas, se volvieron espeleologías en las que todo temor de caernos cedía al placer de pasar de una penumbra a otra, de entrar en la lujosa guerra del negro contra el blanco, y las que llegábamos hasta lo más hondo descubríamos el secreto: sólo por debajo, por dentro, se descifraban las superficies. Comprendimos que la mano que había trazado esas figuras y esos rumbos con los que teníamos alianza, era también una mano que ascendía desde adentro al aire engañoso del papel; su tiempo real se situaba al otro lado del espacio de fuera que prismaba la luz de los óleos o llenaba de carámbanos de sepia los grabados. Entrar en nuestras ciudadelas nocturnas dejó de ser la visita en grupo que un guía comenta y estropea; ahora eran nuestras, ahora vivíamos en ellas, nos amábamos en sus aposentos y bebíamos el hidromiel de la luna en terrazas habitadas por una muchedumbre tan afanosa y espasmódica como nosotras, figurillas y monstruos y ánimales enredados en la misma ocupación del territorio y que nos aceptaban sin recelo como si fuéramos hormigas pintadas, el dibujo moviente de la tinta en libertad. Él no lo sabe, de noche duerme o anda con sus amigos o fuma leyendo y escuchando música, esas actividades insensatas que no nos conciernen. Cuando de mañana vuelve a

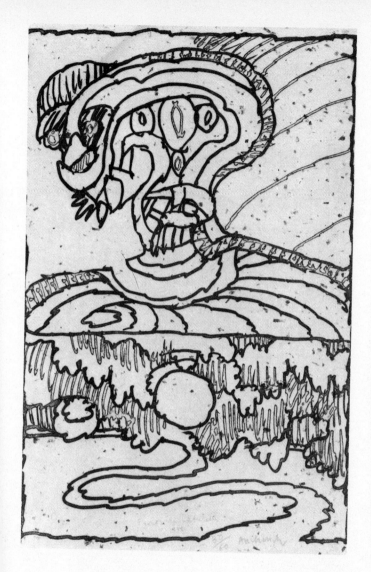

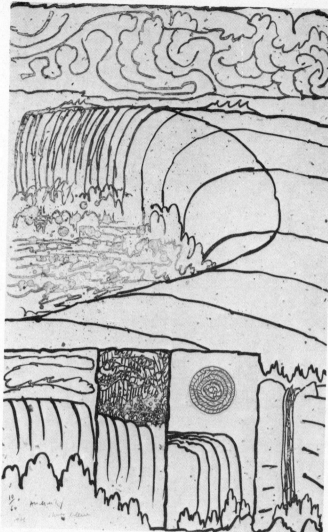

su taller, cuando los guardianes inician su ronda en los museos, cuando los primeros aficionados entran en las galerías de pintura, nosotras ya no estamos allí, el ciclo del sol nos ha devuelto a nuestros hormigueros. Pero furtivamente quisiéramos decirle que regresaremos con las sombras, que escalaremos hiedras y ventanas y paredes incontables para llegar al fin a las murallas de roble o de pino tras de las cuales nos espera, tenso en su piel fragante, nuestro reino de cada noche. Creemos que si alguna vez, lámpara en mano, el insomnio lo trae hasta alguno de sus cuadros o dibujos, veremos sin terror su piyama que imaginamos blanco y negro a rayas, y que él se detendrá interrogante, irónicamente divertido, observándonos largamente. Quizá tarde en descubrirnos, porque las líneas y los colores que él ha puesto allí se mueven y tiemblan y van y vienen como nosotras, y en ese tráfico que explica nuestro amor y nuestra confianza podríamos acaso pasar inadvertidas; pero sabemos que nada escapa a sus ojos, que se echará a reír, que nos tratará de aturdidas porque alguna carrera irreflexiva está alterando el ritmo del dibujo o introduce el escándalo en una constelación de signos. ¿Qué podríamos decirle en nuestro descargo? ¿Qué pueden las hormigas contra un hombre en piyama?

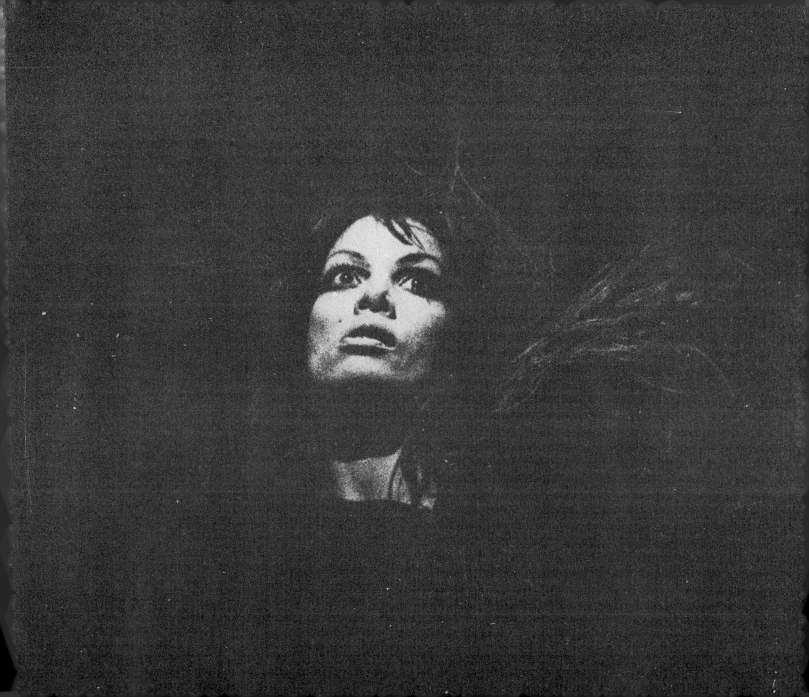

Territorio de Rita Renoir.
Después de llevar a la perfección el
***strip-tease*, Rita Renoir busca en la**
danza dramática un ámbito más
complejo y desafiante: la impugnación
del cuerpo femenino como mero objeto.
El texto fue escrito después de
asistir a su espectáculo *La sorcière*
(París, 1975).

HOMENAJE A UNA JOVEN BRUJA

A Rita Renoir, que escribe con su cuerpo un nuevo *Mene, Mene, Tekel, Upharsin*; a Guido Crepax, padre incestuoso de Valentina; a los erizos, animalitos inocentes; a Heinz von Cramer, intercesor involuntario.

A lo mejor la culpa de todo esto la tiene Heinz von Cramer, de alguna manera hay que apresar el erizo del ovillo y tirar de la punta, ir volviendo hebra lineal su esfericidad enconada aunque el erizo se obstine en defender una redonda oscura inocencia con el alfiletero de sus pinchos, aunque el ovillo, erizo de cajones y armarios, haga lo imposible contra ese lento desentrañar que lo convierte poco a poco en cierre de paquetes, en tanta triste atadura doméstica o postal. Y también Rita Renoir y Valentina, hay esa hora en que materias heterogéneas para la sagaz inteligencia se aglutinan en otra región de lo viviente, atrayéndose desde vertiginosas operaciones subliminales, recuerdos y reflejos y vivencias, la saga de un día apurado hasta el filo, y aunque la razón alce frente a la escritura su más extrema cornamenta, hay eso que ahora soy yo, una convergencia hacia otra cita allí donde la escritura misma está como buscando que se la emplee para algo más que asentir o disentir o denegar: qué otra cosa será la poesía sino esa deserción de los usos de la ciudad, y precisamente entonces el ovillo donde tanto acontecer se aglutinaba ya en el lento limbo del desecho y el olvido, Rita Renoir, un viaje en auto por Auvernia y Dordoña, la casa de Heinz von Cramer en el Trastévere, las aventuras de Valentina dibujadas por Guido Crepax, lo razonablemente desemejante y alógeno, mujeres y carreteras y músicas *pop,* en una hora cualquiera (esta noche, ahora, las once y veinte, en un departamento de la rue de l'Éperon en París) instantáneamente ovillo que es erizo, la imagen del ovillo que habrá que desenredar para que primero Rita Renoir y después la casa de Heinz y Suzanne en el Trastévere, o al revés pero en todo caso una diacronía, pentagrama de esa notación, de un ritmo en que aquí Valentina y allí Heinz viniendo desde la imagen del ovillo visto como un erizo, ahora se sabe también que los erizos son una de las razones de escribir esto porque nada pudo ser peor en ese viaje por Auvernia y Dordoña que ir encontrando cinco, seis, ocho veces por día el cuerpo ensangrentado de un erizo muerto en la carretera. Seres afables de nariz oscura y costumbres pastorales, mucho había pensado en ellos antes de ver a Rita Renoir en el Théatre de Plaisance, en parte por un artículo en un diario de París donde se denunciaba sin esperanza, como se denuncian la contaminación del aire o la radiactividad de las aguas, su implacable exterminación en las carreteras francesas, y me había conmovido irónicamente un pasaje en el que el zoólogo anónimo y deprimido se abandonaba a un antropocentrismo tan explicable para mí, al punto de imaginarlos capaces de un razonamiento por lo demás erróneo, de ver acercarse los faros del auto en plena noche y ceder a la funesta idea (sic) de que ovillarse y sacar los pinchos bastaría para defenderlos de la luz rugiente, de la cosa inexplicable; y leerlo era ya tristísimo pero cómo no exasperarse al comprobar sobre el terreno que todos los erizos tenían la misma idea funesta, que amistosamente cruzaban la carretera en plena noche para buscar bichos, humedad y compañeros al otro lado, y que pudiendo salvarse con una rápida carrera se ovillaban con todos sus pinchos radiando una inocente amenaza para quedar deshechos y desflecados, la masa roja y negra que cada tantos kilómetros repitió su pesadilla recurrente a lo largo de un viaje de diez días.

Por eso están ahora aquí aunque anoche, cuando vine a esta máquina de escribir y todo era Rita Renoir, los erizos se habían quedado atrás con tanto valle, tanto río y tanta piedra románica o barroca, entonces sé que apareció la imagen de Valentina entre dos flashes de lo

que había visto la noche antes en el Théatre de Plaisance, y que por culpa de Valentina me acordé de Heinz von Cramer o recíprocamente, y la rápida descarga de tanta centella desde tiempos diferentes me puso en el tópico tropo del ovillo que en la misma operación era obviamente erizo, la bola de obstinados pinchos que hay que levantar suavemente del suelo pasándole la mano bajo la barriga, el erizo tiembla pero sigue plaza fuerte, insensata ciudadela que el sitiador sonriente alza por la parte más indefensa, el tibio vientre rosado palpita como si todo el erizo fuera un corazón latiendo en esa mano que sin hacerle daño lo guarda un momento mientras lo miramos, descubrimos el hocico puntiagudo, el carbón de los ojos, el pequeño mundo erizo desvalido e incomunicable, antes de acariciarle despacio los pinchos que se doblan sin herir y devolverlo al musgo, a los helechos, a su patria escondida y fragante donde lo esperan el olvido y el sueño; empezar a escribir desde tantas irrupciones del recuerdo era otra vez erizo ovillo, tratar de entender si primero Rita Renoir o Heinz von Cramer, si Valentina antes de la noche en el Théatre de Plaisance o lo contrario, si después Valentina, irle quitanto al ovillo su obstinada simultaneidad opaca sin aplastarlo en plena noche con un envión de indiferencia y otro whisky; buscar, elegir una larga faena necesaria pero antes o después y sobre todo ella y por ella, Rita Renoir, corazón del erizo ovillo, costara lo que costara.

Heinz, entonces, una manera de empezar porque hace ya casi un año que volví a encontrarlo a él y a Suzanne en su departamento acurrucado entre las viejas casas que más allá de la Isola Tiberina comparten un musgoso anacronismo de callejones jalonados de gatos y tachos de basura, subís por los peldaños siempre dispuestos a descrismarte a base de ángulos insólitos, llegás a la caverna de Alí Babá, solamente que en vez de los ladrones están *The Mothers of Invention* y otros treinta y nueve grupos *pop* turnándose en el pickup, sin hablar del entero repertorio de la ópera italiana y ale-

mana, en un clima de reposeras rellenas de poliestireno que invitan a arrollarse, acostarse, enamorarse, dormirse y sobre todo o acaso después de todo a escuchar la música bajo una luz predominantemente naranja que sale de ángulos y nichos donde libros y revistas y fotografías, saturación de predilecciones a la vez contradictorias y definidas, un cruzarse interminable de Gaudí con Bob Dylan, de Valentina con Kundry, de Aubrey Beardsley con Mondrian, de Turandot con Barbarella y con Snoopy, que en un *poster* imperecedero se afana como cualquiera de nosotros, como Heinz en el guión de su nueva película o yo aquí en París (ya de mañana, ya domingo, un poco más lejos de los erizos muertos en la ruta de Limoges), Snoopy escritor reflexionando ante el teclado después de la primera frase de su novela: *Era una notte buia e tempestosa*. Oh inocencia perdida, si otra vez fuéramos capaces de empezar así una novela para erizos, para seres como el pájaro Woodstock, lector siempre maravillado de las incipientes obras completas de Snoopy, pero justamente Rita Renoir, el preadamismo que me arranca estas páginas que no podrían empezar jamás desde una noche oscura y tempestuosa, somos los de después de la falta, Heinz y Velentina y Suzanne y yo, entonces marijuana a veces y siempre luces naranja, Simon & Garfunkel, civilización teleordenada. *Horreur de ma bêtise*, citación necesaria antes de descubrir gracias a Heinz el mundo de las tiras cómicas derogado por mis hábitos, por mi literatura emperrada en privilegios desconchados y marchitos, defendiendo una escala de valores a golpes de costumbre. Pero sí, Valentina bonita, Valentina toda muslos y senos, claro que hablo en broma y que no te pongo en el estante de Emma Bovary y ni siquiera de Scarlett O'Hara, la prueba es que el mismo Heinz te guarda en una sección especial de su laberinto biblioteca con tanta otra dibujada heroína, con Phoebe Zeit-Geist, con Barbarella, yo ambulaba vaso en mano entre luces naranja y música de John Lennon: vi tu espalda, lomo de álbum, no entendí nada y me obstiné en leer como quien lee y no como quien

sueña mientras mira o proyecta un sueño en las pantallas sucesivas de las páginas, fue necesario que Heinz me explicara Valentina, trajera a Phoebe, a las otras, alineara precursores y filiaciones. Había encontrado al shamán de un arte falsamente público, las tiras cómicas leídas por millones entre dos telegramas y dos cotizaciones pero que ordenadas y bellamente impresas en volumen nacían a su verdadera vida, en todo caso Valentina desde la primera página como un ejercicio difícil para alguien que frente al arte de Guido Crepax era Snoopy ante su novela, el erizo ante los faros del auto, y Heinz lo sintió y a su manera zen me fue dando las primeras claves, posarse en los dibujos como un Lem, como quien acaricia una ofrecida espalda, incitar en los ojos un tacto y un oído, potenciar sin ironía, irónicamente —es difícil— la inanidad de los sucesos, el sadoerotismo subyacente en una trama de complicadísima inocencia, ser otro, optarse otro para Valentina, eso que ahora quisiera ser yo después de Rita Renoir, erizo inocente, Snoopy en su novela, y todo eso sin perder lo propio, precediendo y sucediendo simultáneamente a Adán, ahí te quiero ver, muchacho.

Anteanoche la barraca vetusta del Théatre de Plaisance, *Le Diable*, mimodrama (que cada cosa tenga un nombre, señor) de Rita Renoir que nunca le llamó mimodrama y de hecho no le dio nombre alguno puesto que todo sucede ahí como una especie de después que fuera un antes (ya se habló de preadamismo, que cada cosa tenga un nombre, señor); no me gusta describir, entre otras razones porque no sé, me sale frío y de contragolpe, preferir que la primera palabra esté ya centrada, cosa ocurriendo, una de tantas ilusiones de escritor pero activa y actuante, máxima aproximación sin decorado previo: con Rita Renoir no se puede, hay que operar sobre distintos planos, yo el que llegué y estuve y ahora los que llegan por mí, imposible *Le Diable* sin saber de Rita, sin doblarla con palabras, sus años de *strip-tiseuse*, los turistas y los mirones, uno de tantos desnudos que

dicen París en bronce y musgo como las canciones de Ferré en esquinas de madrugada y sombras de muertos, como la voz de Barbara desde el desdén y la nostalgia y la de Catherine Sauvage al borde de una cama o una bandera de fronda, así Rita Renoir compró y vendió un París de agonizante hermosura hasta el hastío que la salvó de seguir siendo la estatua de sí misma. Tan justo, tan premonitorio que sin haberla visto nunca en persona yo la admirara por razones intelectuales; dónde estará esa revista y cómo se llamaría, cinco o seis fotos de una deliciosa ironía firmadas Rita Renoir, sentir como un aviso, decirse pero entonces esta mujer, este objeto de consumo de Lido y Crazy Horse, descubrir en las fotos la primera rebelión abierta, un latigazo de pantera a tanto público que pagó por ella y la aplaudió despreciándola. Me acuerdo de dos: *Una pesadilla de Proust,* en la que Marcel busca desesperadamente una salida en un patio de altas paredes, acorralado por cinco o seis muchachas desnudas, y *El entierro de Sade,* una cripta en la que avanzan las portadoras del ataúd del marqués como negros penitentes encapuchados, los ropajes descubriendo solamente las blanquísimas nalgas de tanto delirio de calabozo, de las incontables repeticiones entomológicas, la mecánica del placer en la tortura.

Hay entonces diferentes planos, yo anteayer en el Théatre de Plaisance y ahora aquí diciéndolo, los que van a acercarse por una vía de palabras, y sobre todo lo más difícil de abarcar, una doble corriente que va de la escena al público y de éste a aquélla; intercesor ambiguo, sé que me sentí esa noche como el recipiente de otro contenido, de otra *lectura* de eso que ocurría sin palabras en un tablado donde todo estaba desnudo, Rita Renoir y las paredes y el piso y el supuesto cielo que volcaba el cono sulfuroso de la luz demoníaca; junto a mí, detrás, la marisma penumbrosa de una platea poblada por risas, susurros, otras lecturas, otras versiones posibles. Intercesor ambiguo porque vanidosamente creo que esa noche tuve contacto, que mi lectura fue una vivencia piel a piel, pero cómo saber si el relator de tan-

tas ficciones no se dejó poseer por una más, así como Rita Renoir se dejaba poseer por un demonio que pocos alcanzaban a concretar, sobrepasados por un espectáculo que los escupía a lo peor de sí mismos, a eso que innoblemente murmuraba y reía en la sombra mientras en mi garganta se cerraba un dogal de garrote, inventándome un suplicio como en la escena Rita Renoir inventaba la ceremonia que en su hora llevó al éxtasis o a la hoguera a tantas inventoras de una horrible, exaltante realidad harto más cierta y tangible para ellas que el pan nuestro de cada día. En lo ambiguo, en lo relativo, en una luz de teatro me estoy moviendo y no soy más de fiar que Guido Crepax cuando deja partir a Valentina a sus sagas entre vividas y soñadas; digo solamente que una música prepara ese pasaje y entonces Rita Renoir avanza hacia el círculo de luz cárdena, admirablemente envuelta en un ropaje negro, la cabeza y la cara cubiertas por un capuchón hinchado y grotesco que hace pensar en ahorcamientos o pasos de comedia del arte. Sólo sus pies, el nacimiento de las pantorrillas dicen de su juventud y su sexo, el resto un viento negro traza los encantamientos, una voz mecánica y aguda declina la nomenclatura de las potencias de la noche.

Si no se es como el funcionario sentado delante de mí o la señora que derrama sus muslos desde la butaca contigua, la paulatina presencia del diablo va a surgir de cada movimiento de la figura encapuchada, de un silencio sólo roto por un hipo histérico, un breve quejido, espasmo de espera y de terror donde empolla el roc del deseo; llegará ese momento en que la joven bruja girará como un tirabuzón derviche y entre los paños confundidos con la tiniebla del telón de fondo asomarán en un relámpago las piernas hasta lo más alto, el instantáneo verse y ocultarse del sexo; también *él* lo sabe y se aproxima invisible salvo para la que bruscamente paralizada le da la espalda, quiere huir y quedarse en un balanceo insoportable, un jadear de anticipación y de repulsa, hasta que el estremecimiento desde la raíz sube enroscándose a la copa del árbol y hace caer la capucha, desa-

ta como un fanal y un signo la cabellera rubia de la bruja, su rostro vuelto hacia lo alto como siguiendo los últimos peldaños de un descenso insoportablemente lento, la tortura de la espera y el consentimiento. Todo cambia en el escenario donde una luz de pesadilla, sin fuente visible, instala la presencia convocada y temida, el rechazo y la súplica; bruscamente se siente la burla suprema, el juego cruel del que avanza paso a paso en vaya a saber qué forma o vestidura, ubicuamente abominable por una invisibilidad que sólo transgreden los ojos desorbitados de la joven bruja que siente llegada la hora. También así, en algunas secuencias de Valentina, los cortes del dibujo, el solo enfoque de sus pupilas dilatadas por el miedo o una mano que se crispa contra una almohada permiten reconocer el avance de lo innominable que será mantis religiosa gigantesca o legión de lesbianas fustigadoras que desnudarán a Valentina hasta donde lo permiten las leyes italianas; pero otra ley ha instaurado Rita Renoir en el Théâtre de Plaisance, con un aullido de asco y de deseo volará la túnica negra y un cuerpo sin censura, sin cesura, se inscribirá contra el telón de la tiniebla. Inmóvil, jadeando una sed de admisión y reconocimiento, por un instante erizo que en la menuda paz de su noche de insectos y fragancias ve surgir el rayo rugiente que disloca su manera de sentir y de situarse y lo obliga a la última defensa en lo más hondo de su cuerpo, replegándose, defendiendo apenas los senos con manos que se tienden consintiendo, la joven bruja avanza hacia su amo; aquí se instala lo indescriptible, aquí mi mano tantea en un teclado convencional para decir lo que los dedos de la bruja harán sin el menor tanteo, curvándose en el gesto de recibir el homenaje fálico, vibrando en una caricia de vaivén que corre por la sala entre exclamaciones ahogadas y risas de salvoconducto, y después la boca avanza, la lengua busca el borde de los dedos, la bruja recibe y bebe el licor de la negación, se vuelca hacia atrás hasta barrer el suelo con el estropajo de su pelo, escupe y suplica, el primer interminable gemido nace de todo su cuerpo que se

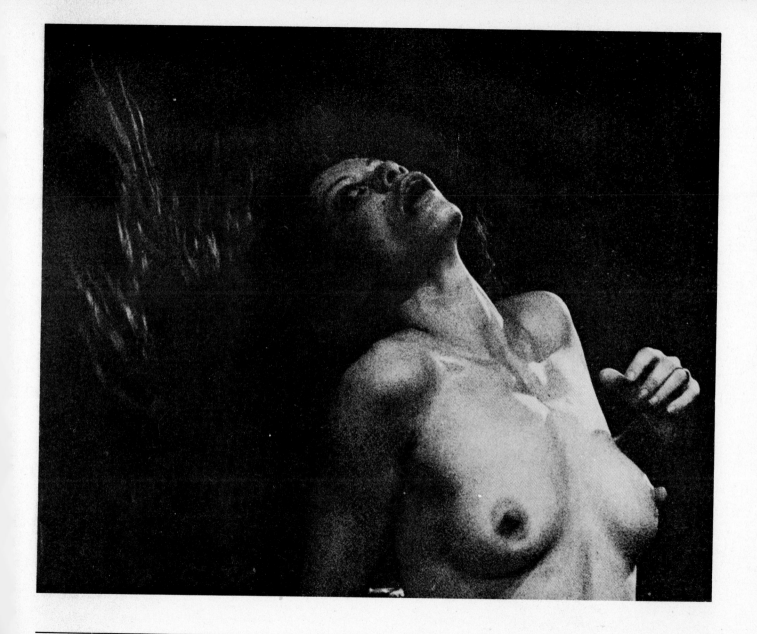

abandona al bautismo de un asco que es adoración y sometimiento. Ahora puede empezar la danza de la cópula, la bruja se adelanta al borde de la escena y su cuerpo que conoció el arte de mostrarse hasta un límite que jamás transgredirán Valentina o los empresarios de los cabarets, va a ser poseído por la mirada de un público que se resiste a creerlo, que oscuramente teme esa delegación de poderes que lo vuelve *él*, que le da el derecho supremo de cosificar a su total voluntad una de las mujeres más hermosas de este tiempo. El público es ahora el Diablo; y no cualquiera asume esa potencia, mira de frente lo que *él* está mirando y poseyendo.

Tampoco yo pretendo haberlo sido, sé que sentí la ruptura primordial, lo que diferencia para siempre a Valentina de Rita Renoir, porque las imágenes más osadas de Valentina son inevitablemente dibujadas y vistas por un mirón del *establishment* que vela y protege la ciudad, atento al límite más allá del cual la transgresión haría volar los fundamentos judeocristianos y su séquito, la moral vestida de traveler's check, de casamiento por iglesia. Sé que tuve miedo, que me replegué como se replegaba expectante la bruja, y que en el segundo mismo en que mis vecinos de platea optaban por asistir al más osado de los strip-teases sin el mínimo protector triangular de la vagina, quiero decir sin el mínimo protector de los ojos de la ciudad, yo sentí el ultraje deliberado, la hermosura vestida de horror, la mostración en plena podredumbre de una pureza insoportablemente alienada, fuera de nosotros, de toda sed y de toda esperanza. Comprenderlo fue virar desde lo más lejano y lo más hondo, sentir la mártir en la bruja, ver en Rita Renoir a Magdalena describiéndose como acaso Magdalena se describió tendida a los pies de un rabí que le acariciaba los cabellos, la excentración, el salto brutal a un encuentro y una reconciliación con lo que una historia aberrante separó y polarizó desde tanto concilio, tanta pira de cátaros, tanta tortura entre salmodias y antifonarios, tanta cachiporra cayendo en nombre de la ley sobre cabezas jóvenes flameando a un viento de repulsa. No juego con las cosas, Guido Crepax sabe que no le está dado extremar a Valentina, que su último término es ese escorzo que sugiere sin mostrar, que deja a la imaginación lo que la línea no osaría, y si la imaginación opera sus *gestalt* satisfactorias y cualquiera puede participar de las infinitas violaciones de Valentina sin que el dibujo las describa, también sé, como lo sabe el mirón imaginativo, que la ley del juego se cumple una vez más ad majore Dei gloriam, que la buena conciencia puede masturbarse y gozar desde el sillón occidental sin derogar el estatuto de la ciudad, el derecho a amonestar a los hijos que amarga y tontamente ceden a la droga o a las sectas narcisistas como fuga y refugio, el Katmandú de King's Road o Saint-Germain-des-Prés o Greenwich Village, de espaldas a la muerte cibernética.

Lo que sigue sólo tiene sentido desde Magdalena, desde lo que otros llamarán pornografía, un martirio agresivo que hace trizas las convenciones más aferradas al sistema, la joven bruja dará la espalda al diablo, al público (uso dos palabras del teclado), se agachará hasta tocar el suelo para ofrecer la grupa a ese deseo que la humilla y la arranca de sí misma, su rostro asomará por entre las piernas, el pelo barriendo el suelo, la boca torcida en una mueca de sabbath, y el sexo se abrirá como una almendra, ginecológicamente se expondrá por un tiempo interminable mientras la bruja nos mira, *lo* mira al revés, cara abajo, y no solamente el sexo sino el ano, el más escondido detalle de un aparato genital y excretor que las manos de la bruja volverán todavía más visible cuando al término de ese lento minuto petrificado por una transgresión total, aparte las apretadas nalgas para no vedar ni un solo milímetro de piel, ni un solo vello a la mirada del que invisiblemente va a tomarla y al mar de ojos que su propio mirar está despreciando desde la ojiva de sus muslos, desde la lengua que se asoma en algo que es maldición y llamado simultáneos. Oponiéndose al erizo todo pinchos afuera, Rita Renoir cie-

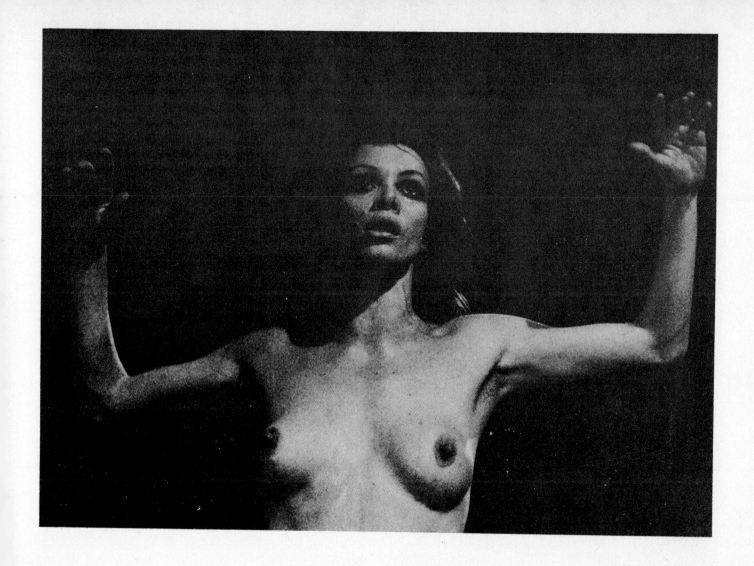

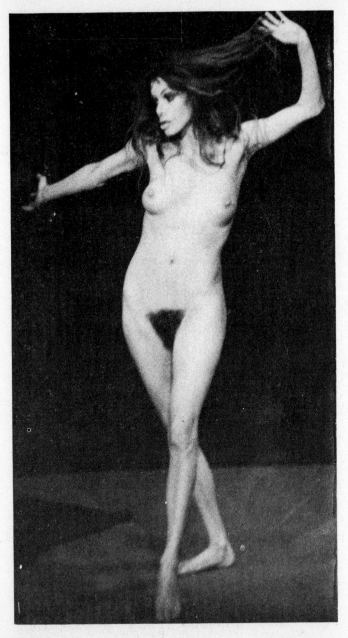

rra su esfera ofreciendo al rayo enemigo sus mucosas más sensibles, el doble vulnerable ingreso en el recinto falsamente protegido por los códigos. Ya ves, Heinz von Cramer, cómo el erotismo de tu biblioteca que es la nuestra se viene abajo en una lenta lluvia de polillas frente a un gesto tras del cual todo debería ser pensado y vivido de otro modo, porque lo que estamos viendo no es erótico y sólo podría serlo para masturbadores y funcionarios de carrera; en ese tablado hay un signo, ese atroz nihilismo abre una de las muchas puertas de la revolución por venir. El hombre, sí, viejo emblema del fénix alzándose sobre las cenizas de un error de veinte siglos; pero ya no otro fénix sino un ave diferente, otra manera de mirarse, otro camino al orgasmo y al verbo, otra edificación del socialismo del cuerpo liberado, sin la culpa, Heinz, sin la culpa. Porque ves, por algo hablé de preadamismo, lo que estamos viendo sólo puede ser obsceno después de la Falta, y pongo la mayúscula como quien escupe en la cara de la historia, cualquiera sabe que lo que estamos viendo no tiene nada de nuevo, ocurre en toda alcoba feliz, entre toda pareja enamorada, qué mujer o qué hombre no ofrece su entero cuerpo al juego de los nueve orificios que ensalzan los textos indios, de los cinco sentidos que bañan y celebran el mapa de la piel y los olores y los gustos y las quejas del delirio. Pero su evocación pública, oh tímida Valentina siempre al borde de cualquier cosa, siempre más acá o más allá, vuelve irrisorio el juego, obscenidad a veinte dólares, pornografía de trastienda, *sex shop* de la ciudad. Rita Renoir lo sabe, ella que nos espera en la galería del teatro con un texto donde reniega de un pasado que la volvía objeto sexual de sobremesa, ella que denuncia un erotismo incapaz de integrarse en la existencia, acorralado entre sábanas y puertas cerradas. Harta del strip-tease convencional, de la falsa libertad de los *Hair* y los *Oh Calcutta!* y los *happenings* y las Valentinas de la escena o la publicidad, opta por mimar *lo que sigue*, franquea el límite aparente de lo erótico a lo obsceno sabiendo que ese pasaje contra toda conven-

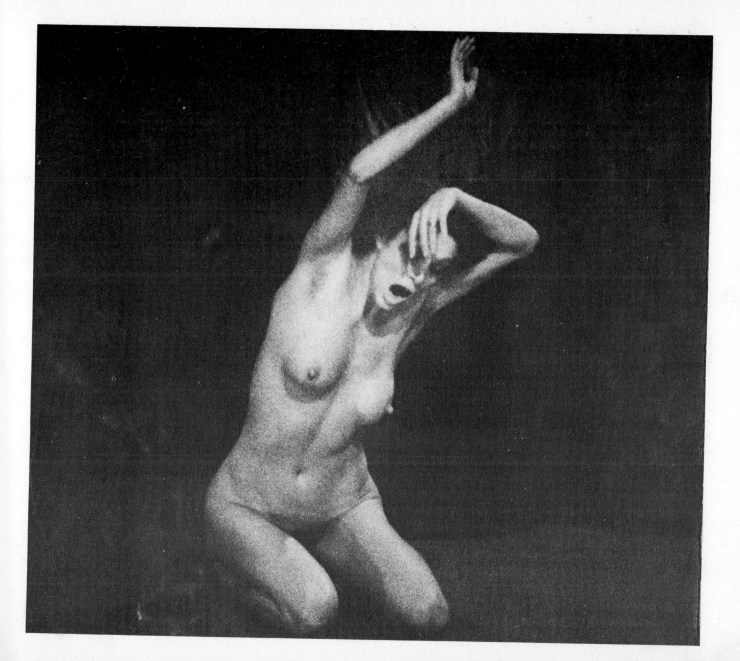

ción equivale para ella y ojalá para otros a la abolición del límite, a la denuncia de su mentira más profunda. Nadie que haya sentido así lo que ocurre en el Théatre de Plaisance lo llamará erotismo porque sería ignorar el más hondo sacrificio de la joven bruja; lo que Rita Renoir está mostrando cuando cada poro de su cuerpo sexualmente supliciado y colmado se ofrece a la libidinosidad del mal, es una pureza que pudo salvarnos de una humanidad cada día menos humana, no la pureza inocente de la yegua que se abre al garañón bajo la mirada de quien pase, sino la pureza conscientemente definida y anhelada por lo que puede quedarnos de oscura memoria edénica, de nostalgia ancestral; una pureza que todo revolucionario debería asimilar al catálogo de la liberación humana, a la previa infraestructura indispensable para volver a empezar sin perder lo ya ganado. La joven bruja va hasta lo más insoportable para abolir el tranquilizador equívoco, y hace del escenario un sillón ginecológico; de sobra sabe las ambivalencias del terreno, la incomodidad de la inteligencia en un dominio que nace de pulsiones no legislables; otra dialéctica debería nacer desde ese vértice, desde ese vórtice, o su

martirio delirante volverá a perderse en el turbio decálogo del hábito. Rita Renoir no propone su cuerpo crucificado y empalado como escapismo cultural hacia un edén de buen salvaje o de comunidad escandinava en ruptura con la ciudad; si algo nos dice es que después de asumir el emblema, la cruz de ese cuerpo martirizado por la mirada del hombre viejo, infinitamente más diabólica que el falo del demonio que la posee y la desgarra, lo único que queda por hacer si hemos comprendido, si algo de ese hombre viejo ha sido aniquilado, es volver a vestir ese cuerpo que es nuestro cuerpo y todos los cuerpos, y aprender a amarlo de nuevo desde otro inicio, desde otra libido, desde otro sistema de la sangre y los valores; el legítimo erotismo que emana de ese admirable ejemplo *empieza después*, cuando hemos dejado de ver a Rita Renoir, cuando seguimos viviendo fuera del teatro. No me gusta la palabra catarsis y sin embargo la escribo aquí sin más contexto, porque creo que es obvio. No me gusta el elogio fácil, digo solamente que desde hace dos noches tengo por Rita Renoir el respeto que no siempre tengo por tantas mujeres vestidas de la cabeza a los pies.

Territorio de Alois Zötl.
**El bestiario de Zötl, ignorado en
Austria a fines del siglo pasado, fue
descubierto y alabado por André
Breton.**

PASEO ENTRE LAS JAULAS

A Shredni Vashtar, cada vez más necesario.

Ricci,[1] hay esa máquina que llaman causalidad, un invisible juego de engranajes de agua o aire que transmite sus fuerzas por la vía del tiempo o las acumula en labios, en silencios, en tanta cosa como un zarpazo a la espera. Digo juego, aunque agregue de engranajes: ya aquí se instala el poder de la palabra puesto que una causa no tiene en sí nada de casual ni de aleatorio; pero tal vez sepa usted que las imprentas de mi país reinciden minuciosamente en una errata que todo escritor conoce y teme, la confusión de causalidad y casualidad, de la ley y el juego libre de las cosas. Todo eso viene ahora junto, Ricci, en su deseo de acercarme al bestiario de Aloys Zötl. Por un lado hay la precisa concatenación de afinidades entre un hombre que dibujó su reino animal desde un rincón austriaco y un tiempo romántico, y otro que a partir de Buenos Aires o París lleva ya tantos años proponiendo verbalmente criaturas de incierta ecología. Pero a la vez la errata salta en plena lógica, la casualidad en plena causalidad, usted tendiendo un razonable puente entre Zötl y yo a la misma hora en que por otras vías mi bestiario personal alcanza un límite peligroso, ese muro tras del cual empiezan las toallas mojadas y las terapéuticas; digamos algo así como un muro de elefantes, Ricci, mejor contarle inmediatamente mi sueño de hace quince días, el paisaje que ya en sí mismo era elefante, un suelo de piel gris extendiéndose como una pampa de lava resquebrajada y crepuscular, sin árboles ni casas, vasto circo lunar bordeado por un muro de elefantes cerrándome el paso, también lava arrugada pero malignamente viva, flanco contra flanco, acechándome inmóviles, un Coliseo de elefantes pronto a cerrarse contra mí, solo y desnudo en un escenario sin

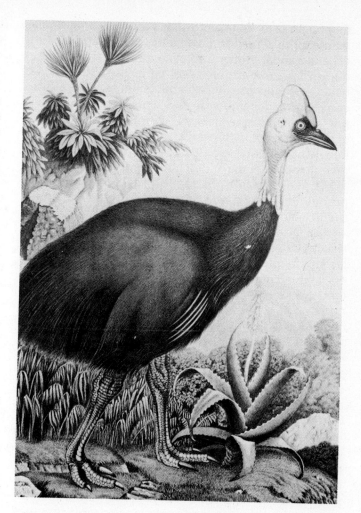

[1] Franco Maria Ricci, editor italiano de los grabados de Aloys Zötl.

tiempo. La cenicienta inmovilidad duraba insoportablemente, pero al menor movimiento de mi parte el muro echaría a andar. Adiviné un paño de muralla derrumbado, un hueco entre elefantes en la parte más lejana; había que moverse imperceptiblemente, confundirse con el arrugado tambor de piel, reptar en la lava hasta la grieta; la pesadilla se fijaba y se definía al mismo tiempo, el muro elefante, el suelo elefante y el cielo elefante, el inmenso intestino elefante que iba a triturarme blandamente apenas el muro descubriera mi lenta fuga hacia el hueco no elefante por donde quizá, por donde ya no porque en ese segundo en que todo se decide en un sueño, algo anterior a mis ojos descubría el terror de la vigilancia total de cualquier campo de muerte: aquí y allá, no vistos hasta ahora, se apelmazaban los montículos en pleno circo, entre el muro y yo, y cada mirador era también un elefante, centinela aislado esperando mi tentativa rampante para dar la señal al muro que se cerraría poco a poco. De nada valía moverse, el hueco había sido la penúltima burla en esos juegos cartagineses contra un argentino perdido en la ucronía; la última, Ricci, fue una vez más el privilegio del minoritario, del pobre hombre entre incontables elefantes hostiles: despertarse, disolviéndolos al saltar de este lado. Uno imagina sus trompas confusas, sus barridos de desconcierto, los reproches de los SS a los ZZ; yo creo que siempre habrá alguna manera de escapar a los elefantes.

Le cuento este sueño como una manera de resumir cosas más vastas, una suerte de confluencia hacia Zötl de la que usted ha sido el intercesor; cuando entró por primera vez en mi casa de París para mostrarme las imágenes del bestiario, ninguno de los dos sabía que ese contacto era a la vez casual y causal, que los engranajes de aire y agua obedecían a esos impulsos que un nivel de la inteligencia separa taxativamente en territorios de ley y territorios de azar, pero que otro nivel intuye como una sola fluencia. Usted llegó por vías lógicas —una edición de Zötl, un avión de Alitalia—, sin sospechar que yo volvía de anguilas, de caballos blancos, que me encaminaba hacia erizos y pingüinos, que acababa de escribir textos donde circulaban vagas criaturas del día y de la noche, que todavía iba a conocer otra forma del miedo por culpa del perro de Jean Thiercelin, que mi tiempo de este verano derivaba hacia Zötl, hacia cualquier imaginero de una fauna entre real y dibujada, entre viviente y escrita. Pero además, Ricci, pasa una cosa que espero no le preocupe demasiado, y es que no voy a decir nada del bestiario de Aloys Zötl; está aquí, desplegado sobre mesas y paredes, y a mi manera esto será Zötl como Zötl será esto, sus animales y los míos no necesitan comentarios, les basta ser, las ranas erectas de Zötl difundiendo un vago espanto en quienes saben del oficio de mirar, mis animales de palabras y humo pasando a sus horas por el hueco de las distracciones propicias. André Breton declaró con su manía taxonómica que el bestiario de Aloys Zötl era el más suntuoso jamás visto, y después de eso qué se puede agregar, Ricci. Espero —tal vez no sea más que un *wishful thinking*— que usted no me buscó para calificar sino para echarme amistosamente en el estanque de las ranas, ponerme al alcance de esas manos misteriosamente horrendas de los grandes monos que Zötl debió asociar con larvas arquetípicas, con pavores de caverna. Pero cuando llegaron las láminas yo andaba ya al borde de esas marismas de furtivos murmullos, de burbujas de ciénaga, un perro en plena noche me devolvía al temblor original; conocer los felinos, las ranas, los sueños petrificados de ese bestiario fue una operación simplísima, casi obvia: todo circulaba por dentro y por fuera a la vez, vaya a saber qué bocanadas de profundidad subían al pincel o a la gubia de Zötl, como ahora una causa aparentemente tan precisa llega casualmente para proyectar a la superficie de estas páginas tanta imagen sumergida, tanta larva esperando.

En el principio fue un gallo, antes no había memoria; ya lo he contado e incluso escrito, pero creo haber destruido las páginas y no sé quién pudo escuchar la historia que ahora regresa desde la remota infancia.

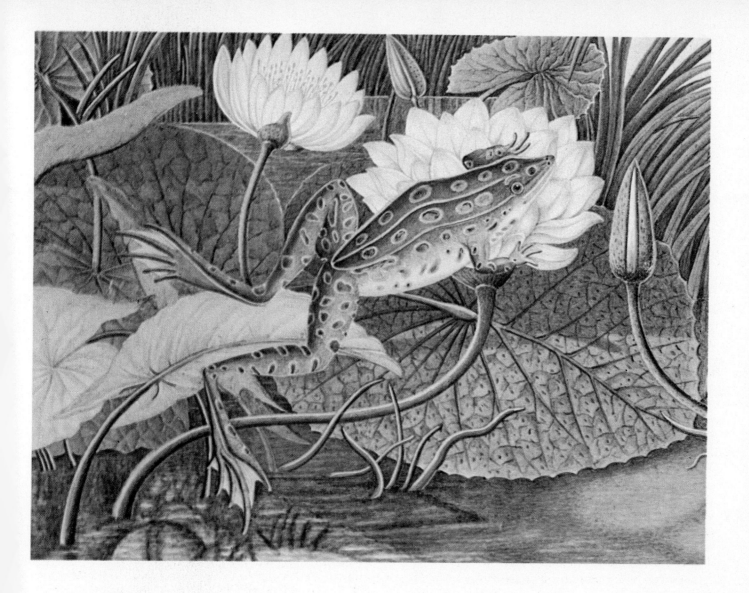

Una experiencia traumatizante inaugura en mí el acopio de recuerdos, la memoria empieza desde el terror. Debió ser a los tres años, me hacían dormir solo en una habitación con un ventanal desmesurado a los pies de la cama; mi madre me ha ayudado a reconstruir el escenario, era en Barcelona durante la primera guerra mundial. De la nada, de una lactancia entre gatos y juguetes que sólo los demás podrían rememorar, emerge un despertar al alba, veo la ventana gris como una presencia desoladora, un tema de llanto; sólo es claro el sentimiento de abandono, de algo que hoy puedo llamar mortalidad y que en ese instante era sentir por primera vez el ser como despojamiento desolado, rectángulo grisáceo de la nada para unos ojos que se abrían al vacío, que resbalaban infinitamente en una visión sin asidero, un niño de espaldas frente al cielo desnudo. *Y entonces cantó un gallo*, si hay recuerdo es por eso, pero no había noción de gallo, no había nomenclatura tranquilizante, cómo saber que *eso* era un gallo, ese horrendo trizarse del silencio en mil pedazos, ese desgarramiento del espacio que precipitaba sobre mí sus vidrios rechinantes, su primer y más terrible Roc. Mi madre recuerda que grité, que se levantaron y vinieron, que llevó horas hacerme dormir, que mi tentativa de comprender dio solamente eso, el canto de un gallo bajo la ventana, algo simple y casi ridículo que me fue explicado con palabras que suavemente iban destruyendo la inmensa máquina del espanto: un gallo, su canto previo al sol, cocoricó, duérmase mi niño, duérmase bien. Treinta y tantos años después, creo que en *Rayuela*, hice una alusión a esa entrada en el mundo, hablé de los gallos de pesadilla, y no faltó el bien pensante que se sorprendiera de la calificación; a Zötl también deben haberle preguntado cosas por el estilo sus amigos.

Lo que sigue tiene un nombre guaraní y anda por las páginas de un cuento mío que abriga otros miedos de infancia. Se llama mamboretá, hermosa palabra larga como su cuerpo verde y aguzado, puñal de improvisto arribo en plena sopa o mejilla cuando en los jardines su-burbanos se tiende la mesa del verano. Un europeo juega con la pequeña mantis religiosa, la pasea por su mano y lo divierte su cabecita de tiburón martillo capaz de girar antropomórficamente para seguir sus movimientos, pero allá en mi tierra el niño siempre culpable de torturas sigilosas, de capturas y suplicios en el gran interregno de la siesta de los adultos, ve en el gigantesco mamboretá el vengador de su reino de élitros y antenas y zumbadores carapachos, monstruosa y agresiva irrumpe la mantis en pleno olvido del pecado, erizada de espinas, mirándolo implacable, siguiéndolo en un recuento de torpezas, y siempre hay una tía que huye despavorida y un padre que autoritariamente proclama la inofensiva naturaleza del mamboretá, mientras acaso piensa sin decirlo que la hembra se come al macho en plena cópula. Ajeno a esos secretos de alcoba, un instinto de infancia me llevaba a rechazar la trivial contraparte exorcisante, el que la gente llamara *tata dios* a la arpía indescriptible, que mis compañeros de juego le preguntaran aplicadamente: *¿Dónde está Dios?*, hasta que la mantis alzaba las patas delanteras como señalando el cielo; por debajo seguía el horror, el momento en que el mamboretá se enfurecía y desplegaba las alas de colores brillantes, tensa en la extremidad de una rama, mirándome, siempre mirándome, denunciándome.

Zötl tiene razón, no hay necesidad de inventar animales fabulosos si se es capaz de quebrar las cáscaras de la costumbre ("era solamente un gallo, mi amor") y ponerse del lado de la primera vez, de la única vez en que se ve y se conoce realmente algo; Hugo, por ejemplo, el perro de Jean Thiercelin. Es significativo que todos los perros de Jean entren de alguna manera en mi escritura, corran como locos por líneas de palabras. Del primero, que se llamó Rilke, he hablado en un texto que pretendía un acercamiento a la pintura de Thiercelin; de Hugo tengo que decir que es un perro lobo muy joven y muy absurdo, propenso a saltos que comprometen la estabilidad de abuelas y estanterías, bruscos arranques que lo precipitan inconteniblemente a ninguna parte;

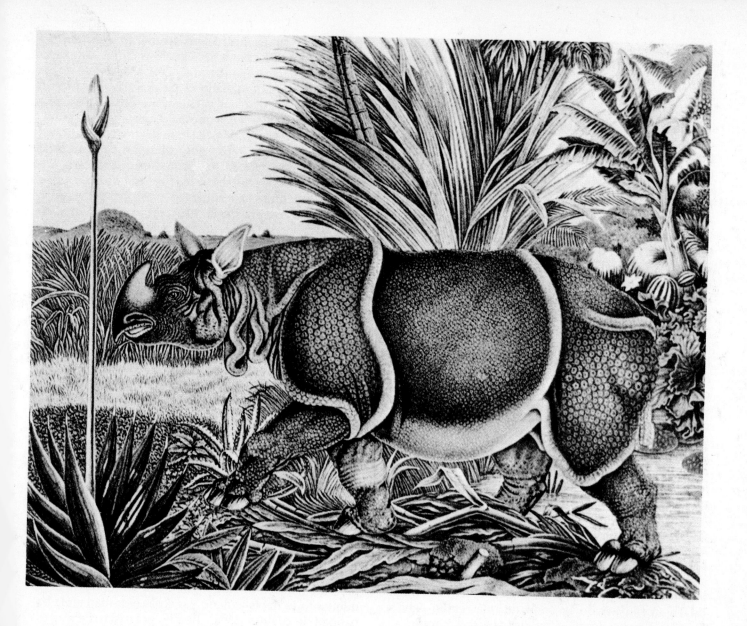

nada en él que pueda inquietar a alguien que, en vísperas de un viaje a Barcelona (hombre, ahora que lo escribo, no debe ser casual que otra vez esa ciudad...) se queda a dormir en la casa de campo de los Thiercelin; más inquietantes eran los Antepasados, el escorpión y el murciélago, pero vayamos por partes como dijo el descuartizador, primero la cena cerca de la chimenea con los gatos Achab y Mingo mirando despectivos la turbulenta conducta de Hugo; la larga charla, el sueño, Raquel Thiercelin que me propone ocupar un cuarto de los altos, la lámpara en la escalera y Hugo como siempre subiendo y bajando al mismo tiempo, tirándose contra las sombras que le inventaban enemigos agazapados, entrar en la gran habitación de paredes encaladas y casi inmediatamente el escorpión a los pies de la cama. De escorpiones hablaré luego, ahora el zapato de Raquel lo eliminaba con la eficacia indiferente que da vivir en una casa de campo (en la selva de Misiones vi a una mujer que aplastaba una víbora yarará a golpes de paraguas, instrumento irrisorio frente a esa pavorosa delegada de la muerte), pero ya algo empezaba a andar mal, las bromas eran tirantes y el sueño nos ponía de mal humor, creo que fue Jean quien vio el murciélago, exactamente sobre lo que iba a ser mi cama un murciélago colgaba de una viga. Ah, no, ya está bien, yo no duermo en este cuarto; volvimos a bajar con Hugo entre las piernas, también él malhumorado y gruñendo, hasta que Jean me instaló en el salón de la planta baja donde cuelgan los retratos de los Antepasados, y volvió a subir con Raquel después de llevar a Hugo a alguna parte que me pareció la terraza porque había luna y casi en seguida lo oí aullar, el antiguo diálogo nocturno sin claves para los que no percibimos la respuesta de Astarté tan evidente para el perro que la sirve, para el buho que la duplica en sus enormes ojos. Claro que primero tengo que aludir a los Antepasados, a su manera un bestiario que el pincel de Thiercelin ha ido sacando de una región atávica, grandes figuras desprovistas de pasiones comprensibles, frías y quemantes a la vez, que miran al que las

contempla y lo desnudan lentamente, lo exponen a sí mismo hasta el desasosiego. Cuatro o cinco Antepasados colgaban de las paredes del salón, antes de apagar la lámpara los sentí demasiado cerca, maldije al escorpión y al murciélago, oí gruñir a Hugo, me dormí. Desperté como en una región en la que los valores hubieran cambiado, ahora los gruñidos de Hugo se volvían insoportables, su cuerpo se frotaba y golpeaba contra la puerta de viejos batientes mal ajustados que crujían a cada envión; entre sueños me dije que Hugo quería entrar, que algo en la terraza lo inquietaba o lo rechazaba, pero abrirle la puerta era iniciar el gran circo de Hugo, sus saltos y carreras, la imposibilidad de dormir; chisté, le hablé en voz baja, el gruñido cesó por un momento, y yo me dormía como perdonado cuando me alcanzó el primer ladrido. Otro golpe en la puerta, frotes de patas y hocico, jadeos; ahora Hugo ladraba amenazante, algo rondaba por ahí, nos rondaba; encendí la luz y los Antepasados me envolvieron instantáneamente en un círculo de ojos dilatados. En el silencio que siguió, apagar la luz fue como una inmóvil fuga; el golpe contra la puerta, los ladridos cada vez más histéricos me probaron la inanidad de un gesto que sólo conseguía ahondar los sonidos, los ojos de los Antepasados esperando en la oscuridad. Silbé sin esperanza de que Hugo me reconociera, le hablé tranquilizándolo; un gruñido bajo, un rascar de algo en el suelo, y saliendo de la nada un envión, un peso sobre mis piernas, una sacudida de la cama, la instantánea horrible concreción de algo que no fue del todo Hugo hasta que entre manotones alcancé a encender la lámpara. Cuando Jean bajó, por fin alerta a tanto insomnio, supe de mi error, Hugo había estado todo el tiempo del lado de adentro, ladrando y golpeando contra una segunda puerta que daba a la escalera y que no se veía desde la cama. Encendimos una linterna, exploramos el jardín; Hugo parecía desentenderse de lo que tanto lo había agitado, las cosas entraban en la banalidad de cualquier mala noche; era casi triste que todo se explicara tan bien. Solamente que nada se explica-

ba en la zona necesaria, nunca sabríamos por qué Hugo había tenido miedo de este lado, miedo de algo que se manifestaba afuera, mientras mi miedo nacía de lo contrario, de imaginar a un perro que busca guarecerse de algo que avanza hacia él; pero esa puerta no establecía una división precisa entre fuera y dentro, quizá Hugo en la oscuridad de la habitación había sentido los ojos de los Antepasados, quizá su último recurso había estado en renunciar a la imposible fuga, venir hacia mí y sumar su miedo al mío, un doble ovillo torpemente confundido entre frazadas; lo único definido, después, fue su indiferencia a lo exterior, su desprecio por la luna llena; cuando me fui por la mañana él dormía en la terraza, gran cachorro olvidado del pavor que a mí me siguió hasta Barcelona, conjunción acaso necesaria después de cincuenta y tantos años. Pero además, favorecida por la distracción propicia del volante, una referencia literaria asomó entre Banyuls y Collioure: en el capítulo segundo de *Arthur Gordon Pym,* el protagonista refugiado en las tinieblas de la sentina del *Grampus* para huir de los amotinados, tiene una pesadilla en la que desfila un bestiario amenazador, boas constrictores que ciñen su cuerpo, un león del desierto que se abalanza contra él mirándolo como me miraban los Antepasados. Pym despierta bruscamente para encontrarse bajo el peso de un monstruo cuyos colmillos alcanza a entrever en la penumbra, y el horror de ese paso a una realidad todavía más espantosa sólo se interrumpe cuando el monstruo le lame gentilmente la cara como Hugo me había lamido las manos, y *Tigre,* el perro del héroe, se da a conocer por sus demostraciones de afecto. Imposible olvidar que algunas páginas más adelante se entra nuevamente en la pesadilla: *Tigre* se vuelve hidrófobo y trata de morder al indefenso Pym; ahora, así, era más fácil entender la naturaleza profunda de mi miedo de esa noche; Oscar Wilde seguía teniendo razón y algo en mí lo sabía, aunque Jean y Raquel Thiercelin, y por supuesto Hugo, no lleguen a enterarse nunca de que también por sus pagos la naturaleza se obstina en imitar al arte.

Voy y vengo, Ricci, pero algo parecido al muro de elefantes no me deja salir de una arena que por si fuera poco se ha ido llenando con las imágenes de Zötl, presentes en las paredes de este cuarto provenzal donde trabajo entre mosquitos de agosto y un coro de ranas que viene de la cisterna de monsieur Blanc, mi vecino de Saignon. A un italiano puede sorprenderle la noticia de que también las ranas ladren; no aquí por cierto, en la mesurada Europa, pero sí en lo que fue nuestra gobernación de Misiones, esa avanzada subtropical del territorio argentino en zonas que tocan el Brasil y el Paraguay. Con un amigo viví dos meses en plena selva, era el año 42 y la juventud, la fase Robinson, habíamos llegado de tarde al bungalow solitario donde nos quedaríamos con una escopeta como único recurso gastronómico, y la primera noche nos decepcionó descubrir que no estábamos tan solos, que debía haber muchos Viernes en los alrededores porque un coro de perros ladraba como si un inglés estuviera cazando zorros en plena selva y con chaqueta roja. No eran perros sino ranas, el número y el tamaño las metamorfoseaba en jauría rabiosa. Sólo al otro día la razón puso la fauna en orden ("no es más que un gallo, mi amor"), pero aún quedaban prodigios, la noche en que nuestros caballos relincharon batiéndose contra el palenque, la sospecha de una serpiente o un jaguar cercanos, acercarse con una linterna eléctrica y ver temblar el suelo repentinamente negro y brillante, la tierra vuelta arroyo de alquitrán moviéndose lentamente: las hormigas al asalto del rancho, la *corrección* como le llaman los paisanos. Atados al palenque, los caballos se sabían condenados a la más horrible de las muertes, en el silencio aceitado de las falanges que resbalaban hacia ellos saltaban como crepitaciones los llamados de alerta de los pájaros y los roedores en fuga. Fue necesario cortar a cuchillo la soga de los caballos enloquecidos, que sólo encontramos dos días después; curiosamente la corrección desdeñó nuestro bungalow, se perdió en una picada de la selva que llevaba al norte, pero el sueño nos ganó antes de ver terminarse un des-

file que hubiera avergonzado a cualquiera de nuestros gobiernos militaristas en día de fiesta patria. Un peón paraguayo dijo después que era una lástima porque la corrección (de ahí su nombre, supongo) pasa por un rancho como un detergente, limpiándolo de alimañas y de larvas; todo está en irse a tiempo con las provisiones más valiosas y de paso con los bebés; al otro día se encuentra una casa muy limpia como en los cuentos de hadas germánicos donde gnomos insensatos lavan la vajilla por la noche.

Recuerdo todavía que el negro río devorante me mostró en vivo el sentido de la asociación de esos millones de mandíbulas, de patas, de antenas, generando una máquina particularmente temible, una especie de superanimal que los paisanos acataban inconscientemente al hablar de *la corrección*, como en la región pampeana se hablaba de *la langosta*; al igual que el fascismo, Ricci, hay los animales que sólo saben atacar a partir de lo gregario, pirañas u hormigas misioneras; recuerdo también que me tranquilizó pensar que en definitiva estaban en minoría frente al resto de los animales, y si en un libro ya antiguo escribí que alguna vez las hormigas se comerán a Roma, hoy pienso que los automóviles y la contaminación acabarán primero con las dos, lo que no es precisamente un consuelo; pero seamos serios y ya que de animales fascistas se trata, me vuelvo a mis mocedades para acordarme de las invasiones de langostas hacia los años treinta, un verano en una estancia de la provincia de Buenos Aires y en pleno calor de enero el tam-tam de los paisanos golpeando bidones de kerosene para ahuyentar las mangas de langostas voladoras que al anochecer buscaban los mejores sembrados como hotel para posarse, comer y pasar la noche. En realidad la lucha había empezado semanas antes de la metamorfosis definitiva del acridio, y yo había participado entre divertido y asqueado en la batalla contra la langosta saltona, sus masas malolientes avanzando incontenibles hacia los cultivos; como buen porteño, apenas podía creer que hombres a caballo arrearan las langos-

tas como si fueran ovejas entre una doble barrera de hojalata que defendía los campos sembrados, hasta hacerlas caer en enormes pozos previamente cavados al término de los callejones, y que esos pozos se llenaran hasta el borde con millones de langostas que los peones rociaban al final con gasolina y que al quemarse se vengaban con un humo nauseabundo, interminable. Me acuerdo de haber ayudado a arrear la saltona, que los caballos resbalaban en la masa viscosa mientras ya de noche se encendían los faroles de carburo y los paisanos armaban cigarrillos para olvidarse del olor aceitoso que subía desde las patas de los caballos y los pozos con su hirviente magma de patas y de ojos. Pero por más barreras de hojalata y estrategias gauchas para acabar con las mangas de saltonas, un número infinito escapaba a la destrucción o se preparaba en lugares solitarios a la metamorfosis final, alguna tarde se escuchaban las primeras alertas, el cielo se nublaba bíblicamente, un clima de locura se instalaba en los ranchos apacibles donde hasta los niños más pequeños corrían golpeando latas y baldes mientras los peones encendían hogueras; como una extraña lotería negativa, la manga de voladora elegía con el último sol un campo sembrado y se dejaba caer con un ruido de trituración, de guerra total. Nada podía hacerse frente a eso, a alguien le tocaba perder; por la mañana la manga remontaba el vuelo dejando tras ella una especie de fotografía de Verdún; no he olvidado un árbol cerca del patio de la estancia, de pronto ennegrecido por un follaje moviente, el ruido de millones de mandíbulas comiéndose las hojas, el rumor como de lluvia de las deyecciones cayendo al suelo de tierra pisada; por la mañana un esqueleto de árbol, un pájaro saltando de rama en rama, desconcertado frente a su nido tan visible y vulnerable. Y yo pensaba forzosamente en Atila, porque todo eso era mucho antes de Hitler y de Hiroshima. (Recurrencia de un temor atávico, el de un totalitarismo zoológico lanzándose contra el hombre: *The Birds,* el relato de Daphne Du Maurier, que subsidiariamente dio una película de Hitchcock, y

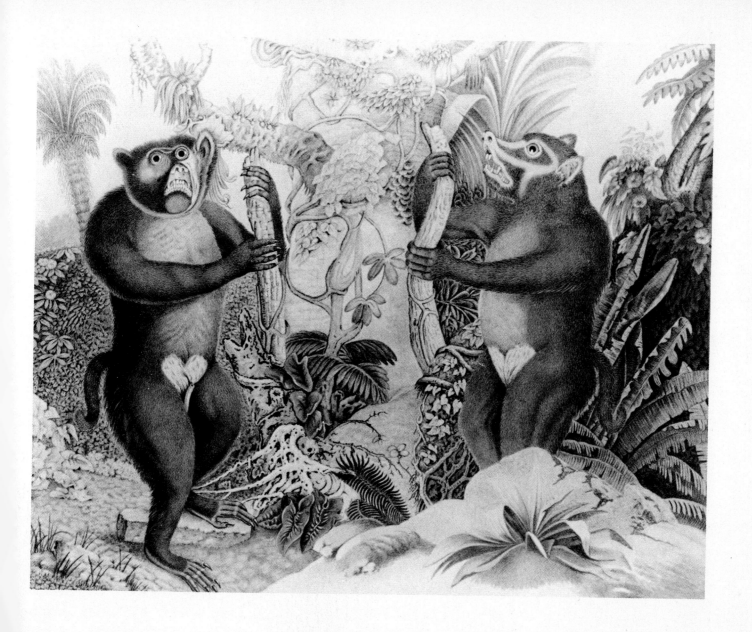

que ilustra lo que nos ocurriría si las aves se afiliaran al fascismo).

Claro que hasta el fascismo tiene sus lados cómicos, por ejemplo la historia del pastel de papas, de mi hermana y el viaje al rancho de los Lecubarri, unos vecinos de la estancia a los que mi tía les mandó el pastel de papas. Mi hermana lo llevaba en una gran fuente cuidadosamente sostenida con ambas manos, precaución indispensable porque íbamos en un sulky tirado por un caballo más bien mañero y siguiendo uno de esos caminos de la pampa que no son más que una teoría de baches. A mí me tocaba la tarea delicada de manejar las riendas del bicho que desde el comienzo había hecho lo imposible por meternos una rueda en la cuneta, mientras mi hermana, hierática, le presentaba el pastel de papas al sol declinante como en una escena de *Parsifal*; entonces zás de frente la manga de langosta buscando un campito bien sembrado para aterrizar. Como *gag*, Ricci, fue la perfección del género; el caballo encabritándose a cada langosta que se le colgaba de las narices o se le metía en un ojo, yo imposibilitado de prestarle ayuda a mi hermana que lloraba a gritos de miedo y de asco, con langostas en el pelo y la blusa, el sulky a los bandazos y al borde de las peores catástrofes en las cunetas de agua podrida, y sobre todo el ruido que no olvidaremos nunca, una especie de paf, de bof, de glup, de schlap, de plop, las langostas llegando a la horizontal se encajaban hasta la manija en el pastel de papas, las primeras las iba sacando mi hermana tirándoles de las patas en una especie de miniparto inconcebible, pero bof otra y apenas la sacaba schlap y plop, otras dos, y mi hermana llorando y el caballo enloquecido y yo con el pelo hirviendo de langostas y sin poder soltar las jodidas riendas, hasta que en algún momento se advirtieron los signos del amaine, el sulky se organizaba poco a poco en la huella, veíamos perderse a lo lejos las últimas escuadrillas. Debo confesar que el final fue digno de nosotros: paramos el sulky, nos calmamos y nos peinamos, y entonces mi hermana usó el dedo para ir tapando los buracos en el pastel que parecía un colador; casi inútil agregar que rechazamos terminantemente la invitación a compartirlo que nos hicieron los Lecubarri, y que hasta hoy los pobres no están enterados de nada; tres días después mandaron a una chinita con dos gallinas y el encargo de decirle a mi tía que nunca habían comido un pastel más rico.

(Ricci, usted no me creerá pero no importa, es difícil persuadir a alguien que uno se ha pasado la vida palpando vestigios, presencias, tibios signos de leyes que no son las de la física. Acababa el párrafo anterior, todavía cubierto por las langostas del recuerdo, cuando el cartero me trajo, junto con dos kilos de cartas y paquetes, el *Times Litterary Supplement* al que insensatamente estoy suscrito. Me imagino que a Coleridge no le quedó más remedio que ponerse a leer el diario cuando los fatídicos golpes a la puerta le dislocaron el *Kubla Khan*, y con toda modestia yo hice lo mismo, es decir que abrí el *T.L.S.* (No. 3. 674, del 28 de julio) y me topé con un poema de Richard Eberhart del que leí los primeros versos como una continuación coherente y casi forzosa de lo que estaba escribiendo, puesto que

He has two antennae,
They search back and forth,
Left and right, up and down.

He has four feet,
He is exploring what I write now.

Y sigue así, y se llama *Gnat on my Paper*, y qué maravilla, Ricci, que cosas así ocurran en su momento oscuramente necesario, como un empujón amistoso hacia el otro camino, la otra puerta, que un insecto que visitó el texto de un poeta inglés se pasee ahora por esta página donde se estaba hablando de ellos.)

Ahora que tampoco hay que dejarle a la realidad mayoritaria que se dé continuamente el gusto en mate-

ria de animales; abundan tanto en ella que la cosa casi no tiene gracia, y por eso gentes como Zötl se le ponen un poco de perfil y arman una zoología de escape en la que cada bicho es y no es, resbala de su modelo a la vez que lo ilumina violentamente. De hecho nadie puede saber qué es un animal, en parte porque nadie puede saber lo que *es* cualquier cosa (Kant *dixit*) y además porque parece imposible considerar a un animal sin superponerse antropomórficamente a él, de donde se siguen las opiniones de mi tía sobre la maldad de los pumas y las de mi prima sobre la envidia de los gatos o la clarividencia agorera de las lechuzas. A los efectos del conocimiento de ese reino evasivo, la foto más minuciosa no enseña más que las láminas de Zötl o ciertos caprichos fantásticos en los que he desempeñado una modesta parte, desde los tiempos en que inventé las mancuspias partiendo de la magia de una palabra (procedimiento inverso al del hombre de las cavernas) hasta llegar hace muy poco a la inserción de un pingüino turquesa en pleno barrio latino de París. Este pingüino es un pingüino perfectamente normal, que ama jugar en una bañadera y come grandes cantidades de merluza, pero pertenece a una variedad cromática de la que sólo habrá noticias en mi bibliografía. No me parece escandalosa esta tendencia a enriquecer una fauna que prueba de por sí la frivolidad de la Creación en la medida en que parece organizada por un costurero versátil, la prueba es que hay siglos en que los animales se usan grandes y largos y después aparece un Christian Dior que reduce bruscamente la talla del tigre y de paso le quita los colmillos sobresalientes, mientras una Coco Chanel decide que basta de abrigos peludos y de golpe el mamut se ve derogado a elefante, sin hablar de lo que nos ocurrió a nosotros, infelices, que de la espléndida belleza del hombre de Neanderthal pasamos a la de Marlon Brando, etcétera. Tenemos perfecto derecho a meter a Balenciaga en los zoológicos impresos o de visitas dominicales, y hay quienes no solamente lo hacen por placer como Zötl o David Garnett o yo, sino que están los hombres serios que producen definiciones como aquella de un diccionario español del que no quiero acordarme, y según la cual la mariposa *es una especie de gusano con alas, de costumbres estúpidas.* Y hablando de diccionarios, el de la Irreal Academia Española, que define al perro como *el único mamífero que levanta la pata para mear.* De tristezas parecidas nos salva un Zötl capaz de potenciar fabulosamente la alianza de lo imaginario con lo visible y tangible, insólita *haute couture* austriaca que acaba con tanto sastre académico. Más arriba, Ricci, cité a David Garnett porque gracias a él todo hombre tiene derecho, como el inolvidable personaje de *A Man in the Zoo,* a ocupar sin desmedro la jaula que aún faltaba en el espectáculo municipal de la fauna.

Sin demasiada inmodestia he ido aportando aquí y allá algunos retoques a la visión naturalista de las cosas, ayudado por una especie de suspensión permanente de la incredulidad, condición no siempre favorable en la ciudad del hombre pero que desde niño me abrió las páginas de un bestiario en el que todo era posible, desde aquella esponja llamada Máxima que imaginé a los diez años y que interpelada y acariciada por mí en todas las habitaciones de la casa familiar, provocaba escenas histéricas por parte de parientes sólidamente ahincados en la trilogía doméstica gallina-perro-gato. Máxima la esponja fue mi gran amiga en las horas de castigo, gripe o soledad; invisible para los demás, yo reconocía en cada juego de luz su cuerpo transparente en el que circulaba un agua irisada; después me asaltó la pubertad y soñé el sueño del Banto, mi primer encuentro con los animales de lo profundo, y eso, Ricci, ha vivido y vive en mí con mucha más fuerza que las vagas historias genealógicas de aquella época en que se morían tíos y se casaban primas, sin hablar de la revolución contra Irigoyen y la guerra paraguayo-boliviana. Puedo narrarlo como si lo hubiera soñado anoche, mientras que me sería imposible describir la cara de mi maestra de ese año, tal vez porque fue el primero de una serie de sueños, recu-

rrentes o aislados, que me pusieron en contacto con algo que me atrevo a llamar *extremidad*. Sé que estas experiencias no son transmisibles, que sólo llega de ellas un simulacro, pero era un claro de selva, una noche como en los sueños, oscura y luminosa ("La nuit sera blanche et noire", dice Nerval antes de morir), y en algún momento sin historia previa yo veía al Banto, que se llamaba Banto sin razón explicable y era una especie de enorme escarabajo negro arrastrándose lentamente. Hasta ese momento no había pesadilla, el tamaño del Banto no me inquietaba aunque hubiera preferido saberlo muerto y por eso, de una manera poco clara, con el filo del zapato o quizá un cortaplumas, lo decapité como a tanto insecto a la hora de la siesta en los veranos del jardín. Entonces el Banto gritó; aquí se entra en lo indecible porque el horror sólo puede ser contorneado, aludido por sus síntomas exteriores, el Banto gritaba y gritaba, lo que yo acababa de hacer me tiraba en el vórtice de la pesadilla, de la culpa irredimible, me hacía hombre en sueños, me anunciaba Auschwitz y Nagasaki y My Lai; creo que esa noche fui expulsado para siempre del *vert paradis des amours enfantines*, y que todo lo que habría de venir en esa dimensión del sueño estaba ya escrito en los alaridos de un escarabajo decapitado: la Ciudad, a la que descendieron los personajes de *62, Modelo para armar*, y el caballo blanco del verano pasado en Saignon, que también exorcisé medrosamente por la vía de un relato, el caballo blanco que en plena noche entró en mi rancho provenzal para llenarlo de una ausencia que quizá no sea más que la verdadera cara de mis actos y mi vida.

No todo es así, el mismo verano me acercó largamente a las anguilas y a los erizos, supe muchas cosas de ellos y ellos me ayudaron a comprender otros ritmos, otros ciclos que tendemos a simplificar, porque si es cierto que en el hombre habita incesante el *horror vacui*, no menos cierto es que desconfía de las analogías vertiginosas, de los indicios de entidades heterogéneas, y quizá solamente visionarios como el sultán Jai Singh, que erigió los observatorios de Jaipur y de Delhi, alcanzan a abrazar en una misma síntesis el ritmo estacional de las anguilas y el pulsado decurso de los astros. En cuanto a los erizos, me entristece su fracaso frente a la tecnología; deslumbrados por los faros de los autos en las carreteras, se quedan tontamente quietos, convencidos de la eficacia de sus pinchos: a esos animalitos les hace falta su doctor Schweitzer. No es el caso de los escorpiones, que a una naturaleza solapada y bajo piedra unen las ventajas de su fuerza totémica, como bien lo sabe el poeta Claude Tarnaud que tiene con ellos una relación entre junguiana y yoruba, y que además la contagia a sus amigos como puede y debe hacerse con este tipo de relaciones. Hace unos años, en Ginebra, me habló largamente de escorpiones y me dio a leer un admirable texto que se llama *L'aventure de la Marie-Jeanne*, donde escorpiones, murenas y serpientes componen un vertiginoso pectoral de iniciación y de pasaje. Días después pensé en telefonearle desde mi despacho en un segundo piso de las Naciones Unidas, donde el interés de los documentos que debía traducir al español rozaba el nivel del sueño; mientras componía el número de su oficina miraba distraídamente llegar y partir el tráfico de Charmilles, guillotinado cada tanto por el semáforo de la esquina. En el preciso segundo en que del otro extremo del hilo me alcanzaba la voz de Claude, un camión blanco se detuvo bajo el balcón: sobre el techo había un gigantesco escorpión pintado de rojo. Momentos así valen cualquier empleo, cualquier tedio, y hasta se diría que nacen de ellos como una explosión purificadora, un rescate para náufragos varados detrás de un escritorio o en un informe del Consejo de Seguridad.

¿Cómo miraría Zötl sus animales? Está por saberse si partía de modelos vivos, salvo en los casos más accesibles; el resto debió salir de láminas y en parte de descripciones. No es una cuestión que me interese salvo por analogía, puesto que en último término lo que da a las imágenes de Zötl esa calidad que sólo puede reflejar

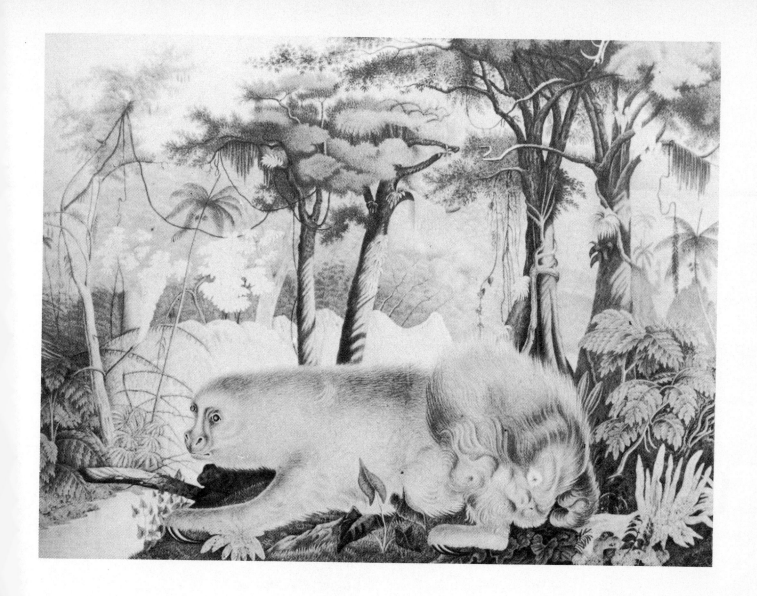

la palabra inglesa *uncanny,* es la etapa final del proceso, ese instante en la ejecución de un texto o de una lámina en que el creador ejercita soberanamente su libertad. Siempre me ha parecido que ése es el rasgo distintivo de los bestiarios medievales; si la aceptación acrítica de autoridades y la mentalidad escolástica dirigen las operaciones, los resultados van más allá de la mera transmisión de errores o traducciones engañosas; pronto se presiente a los Zötl en acción, su especialísima manera de dar acceso a la fantasía y al misterio (cuando no a la sonrisa y a la fascinación por la inocencia y el exotismo) hasta ir creando voluntariamente una realidad paralela. Pienso en el admirable bestiario latino del siglo XII que se guarda en Cambridge y que T.H. White tradujo al inglés; casi en seguida se sorprende al artista en su taller, al poeta en su telaraña verbal, al juglar en su suerte más vertiginosa. Humildemente el anónimo autor o compilador obedece a Plinio o a Aristóteles (que debieron obedecer a...) y declara que los leones y los elefantes copulan dándose la espalda puesto que, además de muy pudoroso, el macho tiene los órganos genitales situados al revés; pero la imaginación toma el poder casi de inmediato, y es así que nos enteramos de que un león enfermo se come a un mono para curarse, y que frente a un gallo es presa de un terror que lo priva de sus fuerzas, aunque esto no suceda forzosamente en Barcelona. Si alguien le roba su cachorro a una tigresa y se ve perseguido por ésta, no tiene más que arrojarle una bola de cristal, cosa como se ve sumamente sencilla. "Engañada por su propio reflejo, la tigresa imagina que está viendo a su pequeño, y toma la bola entre sus zarpas. Cuando descubre finalmente el engaño, se lanza otra vez tras las huellas del raptor, que no tiene más que arrojarle una segunda bola de cristal, y como la tigresa ya ha olvidado la primera, se detendrá junto a la bola, la estrechará contra su seno y se acostará para amamantar al cachorro; así es cómo engañada por el exceso de su amor maternal, termina perdiendo a la vez su venganza y su hijo."

Si la tigresa persigue al hombre, el hombre persigue al bonacón (según White, el bisonte), que por desgracia no dispone de bolas de cristal para confundirlo, pero que en cambio produce un pedo tan horroroso que incendia los bosques en una extensión de tres acres, desalentando comprensiblemente a los cazadores.

De esa manera los Zötl de la palabra o de la pluma van por el tiempo haciendo lo que no siempre hacemos con tanta cosa que espera una especial iluminación para ascender a un nivel combinatorio más rico, para verdaderamente nacer y hacernos nacer. La naturaleza es monótona a pesar de su variedad: las abejas de Virgilio son las mismas que cada mañana tengo que salvar de la muerte por hambre, porque estas estúpidas se quedan pegadas al cristal de la ventana, impecablemente fotorientadas pero por completo ajenas al descubrimiento del vidrio por los árabes, razón por la cual hay que cubrirlas con un vaso, deslizar una tarjeta de cartón, retirarlas de la ventana y soltarlas al aire libre al cual regresan con una naturalidad en la que creo advertir una cierta ingratitud. La repetición puede exasperar a Zötl, al compilador medieval, a cualquiera de los muchos patafísicos que acechan sigilosos las sabrosas excepciones, lo que transgrede los órdenes estatuidos. En una novela mía hay un personaje a quien las mariposas le producían un tal furor que tuve que eliminarlo en un momento en que estos inocentes lepidópteros no tenían nada que ver con lo que estaba ocurriendo puesto que se trataba de una reunión en un sótano del barrio latino de París, pese a lo cual mi héroe, maldito sea, se empecinaba en despotricar contra ellos. Me revienta esa insistencia en la simetría, vociferaba, vos mirale las alas exactamente iguales, punto negro a la izquierda y punto negro a la derecha, zona amarilla arriba izquierda, ídem arriba derecha, una especie de repugnante test de Rorschach dándose de cabeza contra las flores y las macetas. ¿Me moriré sin haber visto en algún prado de esos que describía Gonzalo de Berceo, todo de flores esmaltado,

una mariposa con un ala negra y la otra a cuadros violeta y naranja, y si fuera posible con un ala más grande que la otra o con una forma diferente, que la obligaría a volar compensatoriamente, eh, decime un poco?

Bien puede ser que por cosas así Zötl se haya aburrido de copiar textualmente algunos animales, que las manos de sus grandes simios sean tan inquietantemente largas y humanas, que casi nunca cada cosa esté en su lugar y sea lo que debe ser para tranquilidad de la gente razonable. Pero también es hermoso descubrir que el león no tiene el sexo al revés ni mucho menos, como pude comprobarlo una mañana en que una visita al zoológico de Vincennes me deparó dos espectáculos memorables por un franco. No había nadie a mediodía en la galería de las fieras, entré con un vago resquemor porque ni los barrotes parecen proteger de esas presencias silenciosas y ambulantes, el tigre que va y viene mirando estroboscópicamente la nada, la pantera agazapada contra el tiempo enemigo, y en la jaula más grande, en la penumbra del fondo, vi a dos leones haciendo el amor. Decidido a no turbar una ceremonia que se cumplía en silencio y sin testigos, vi al león sobre su hembra entregada, la admirable tensión de los cuerpos apenas estremecidos en el orgasmo; cuando el macho resbaló de ella lentamente, la leona giró la cabeza para mirarlo y él tendió apenas la zarpa en una rápida caricia por su cuello; después, como cualquiera, la cansada indiferencia previa al sueño. Un rato más tarde fui a ver la pareja de chimpancés que viven al aire libre y juegan con hamacas y viejos neumáticos con los que inventan cosas mucho más divertidas que Fiat o Renault. Un guardián acababa de tirarles la comida y llegué cuando el macho, sentado en una piedra, daba una banana a la hembra y se comía otra; vi que le quedaba una tercera en la mano y preví lo que denunciaría cualquiera de las adherentes al Women's Lib. Error, Ricci, y maravilla: el chimpancé la partió de un mordisco y tendió la mitad a la hembra. Más tarde un amigo con espíritu científico me dijo que eso suponía una conciencia matemática,

pero quizá no era más que amor, vaya a saber.

Me fascina la instantaneidad de esas asociaciones de ideas que viven su extraña vida fuera de toda duración. Mencioné un tigre, hablé de amor: de golpe es Gladys Adams, una amiga de Mendoza, en la Argentina, contándome treinta años atrás la historia de una mujer que tuvo lástima de un tigre enamorado. En la India son frecuentes las historias de doncellas que atraviesan sin peligro regiones en las que nadie se aventuraría sin un final de colmillos; yo había pensado en variantes folklóricas de la leyenda del unicornio hasta que Gladys me habló de la visita al zoo de Mendoza, el tigre que bruscamente había cesado de pasearse en otra dimensión, en su sola tigredad, para seguir con una lenta mirada el paso de la muchacha. Incapaz de comprender, ella se quedó un momento admirando la fiera que pegada a los barrotes le clavaba los ojos hasta desasosegarla; otros se dieron cuenta, le hicieron bromas, trataron de distraer al tigre. Días después la muchacha volvió sola: el tigre salió de la sombra y se colgó de los barrotes, mirándola. Entonces tuvo miedo y se alejó; desde lejos pudo ver al tigre siguiéndola con su fuego verde, llamándola. Tal vez si hubiera entrado en la jaula el tigre le hubiera lamido los pies; Gladys le sugirió que también podría habérsela comido. La muchacha no quiso hacer sufrir más al tigre, jamás volvió al zoo así como yo jamás volví al Jardin des Plantes de París donde conocí el acuario de los axolotl y tuve miedo y escribí un relato que no pudo exorcisarlo: hay encuentros que rozan potencias fuera de toda nomenclatura, que quizá no merecemos todavía.

Otros bichos de mi pequeño bestiario de palabras son más divertidos, por ejemplo el oso que nace de una bola de coaltar y el oso que viaja por las cañerías de nuestras casas y gruñe contento de noche, asomando una zarpa por la canilla del lavabo; mucho más metafísica, hay por ahí una mosca que vuela de espaldas, provocando la estupefacción de un testigo y el vertiginoso descubrimiento de otro capaz de comprender que en

realidad la mosca vuela como todas las moscas y que lo que se ha dado vuelta es el universo. Esto no es tan imposible después de todo: el otro día leí que los cuervos son los únicos pájaros que pueden volar patas arriba cuando les da la gana, cosa que realmente me encantaría ver alguna vez. Y en vista de que me he puesto tan confidencial, que es mi mejor manera de celebrar a Zötl sin ofenderlo con comentarios inútiles, agregaré que en estos últimos tiempos he puesto en circulación un hominario que no es difícil encontrar en cualquier rincón del día y sobre todo de la política. A su cabeza está el Hormigón, que manda sobre los hormínidos en general, divididos en incontables categorías de las que sólo he alcanzado a aislar unas pocas: hormigachos, hormigudos, hormigócratas, hormicrófonos, cuatro o cinco más. Desde luego el Hormigón es ubicuo, a veces tiene el poder absoluto y a veces lo representa, cosa mucho más temible porque un hormigón es siempre peor obedeciendo que mandando. La lectura de cualquier diario nos llena la cara y las manos de hormigones, hormigomáximos y hormigomínimos (sin hablar de los hormigoscribas); su ideal es convertir la Tierra en un paralelepípedo de cristal, el formicario que encantó nuestra infancia ingenua, la pesadilla totalitaria. Los hombres que creen luchar contra otros hombres para defender la libertad, en realidad están luchando contra los hormínidos; basta seguir de cerca las noticias sobre el Vietnam, sobre el Brasil, sobre mi patria, la lista es larga y horrible. Un día acabaremos con ellos, Ricci, porque Zötl, quiero decir la imaginación, está de nuestro lado y ellos sólo tienen la fuerza. Por eso es bueno seguir multiplicando los polvorines mentales, el humor que busca y favorece las mutaciones más descabelladas; por eso es bueno que existan los bestiarios colmados de transgresiones, de patas donde debería haber alas y de ojos puestos en el lugar de los dientes. Pienso en los dibujos animados, uno de los últimos reductos de una fauna vista por el deseo simultáneo de la anexión paródica y de la fuga de lo estrictamente humano. Un libro reciente de dos sociólogos chilenos estudia la siniestra utilización que pueden hacer los hormínidos de personajes tan queridos como Donald Duck, pero algo de Donald escapará siempre a la ideología hormigocrática, se vengará de quienes lo ponen al servicio del formicario. Y además de los ya veteranos Mickey, Donald, Dippy y la vaca Clarabelle, sin hablar de Tom y Jerry, tenemos hoy los pequeños bestiarios cotidianos de las tiras cómicas, el ambiguo Pogo y las criaturas de Schultz, con el grande y delicioso Snoopy mirando tiernamente a su camarada el pájaro Woodstock. A diferencia de los pobres animales sabios del cine de otros tiempos (Rin-Tin-Tin, el caballo de Tom Mix, la mona de Tarzán y la lacrimógena perra Lassie) estos bichos de tinta no son esclavos ni aliados nuestros, y más bien tienden a jugarnos vicariamente las peores malas pasadas apenas pueden. Pero están fuera del formicario, viven de nuestro lado; apenas se habla con demasiada insistencia de colmenas o de hormigueros, Snoopy viene a la carrera para probarnos su amistad reconfortante.

Los esfuerzos cinematográficos para organizar un bestiario convincente no han sido demasiado felices, y llevan casi siempre a pensar en esas criaturas de Lovecraft que, so pretexto de divinidades primordiales o ctónicas, incurren en el aburrimiento más minucioso. Lo único que le salió bien a Lovecraft fue un color, ése que cayó del cielo y que entra con todo derecho en la antología definitiva del cuento fantástico; el resto se inclina al mamarracho, a pesar del snobismo de lectores para quienes el miedo parece seguir siendo cuestión de escenografía gótica. Quizá el único animal convincente de la pantalla sea King Kong, y éste sí vale la pena. Parece, Ricci, que hasta hoy nadie sabe con certeza la índole de los trucos fotográficos que permitieron obtener esa increíble inversión de valores que nos convierte en insectos frente a un antropoide. Cada vez que una coccinela se pasea por mi piel vuelvo a ver la escena en que King Kong sostiene delicadamente a la aullante Fay Wray en la palma de la mano, con una paciencia que no

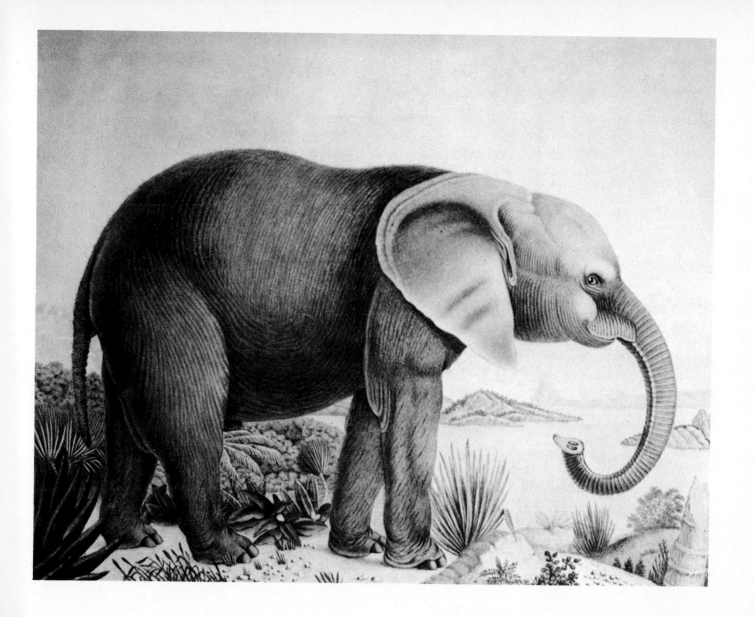

tendríamos en circunstancias similares con una mariposa histérica o un gusano contorsionante. Es verdad que el mono se ha enamorado de la chica, lo que está más allá de cualquier imaginación salvo de la suya, y que un mono enamorado no tiene por qué ser menos idiota que un hombre en circunstancias similares. ¿Recuerda usted el instante en que King Kong toma con dos dedos el vestido de Fay Wray y se lo arranca como quien desgaja un pétalo? Suelo inventar cuando algo me gusta mucho, pero dígame si no es cierto que King Kong se lleva a la boca el vestido y se lo come. Qué homenaje, qué suma de erotismo en un territorio de total incompatibilidad, de patética distancia. No podemos reprocharle a Fay Wray que sólo sea capaz de prodigarse en alaridos; en realidad nadie comprendió jamás a King Kong, negra estrella solitaria en un arte que no puede reemplazar a la palabra como legítima madre de nuestros monstruos.

Me acuerdo ahora —y esto tiene algo de excusa para con el cine— de una película "de miedo" sin pretensiones pero en la que alguien aprovechó eficazmente las posibilidades de la ilusión óptica y, más aún, de un viejo sueño del hombre, el de saber cómo nos ven los animales. Los eruditos podrán proporcionar la ficha técnica; por mi parte sé que era inglesa y que ocurría en una granja cuidadosamente *ad hoc* para que alguien asesinara a su mujer por razones también olvidadas. Como en el célebre relato de Poe, un gato es testigo del crimen y poco a poco lleva al asesino a su perdición; el hallazgo inquietante consiste en que las escenas reveladoras las vemos a través de los ojos del gato, visión a lo Greco de personajes que antes y después conocemos con nuestros propios ojos. El empleo de una lente deformante da a esas tomas una atmósfera alucinante que hace olvidar el ingenuo antropomorfismo que guía la conducta del felino vengador de su ama; así, cada vez que la imagen corriente del asesino se ve reemplazada por la de quien lo mira desde otro sistema óptico, el espectador se siente arrancado de sí mismo, y su identificación con el gato lo sitúa, si no es tonto, en un inquietante territorio. ¿Por qué la cámara no ha seguido explorando, desde planos menos pedestres, ese ingreso imaginario en otras versiones de lo fenoménico? Desde niño me fascinó la perspectiva animal del hombre y del paisaje, lo que ha de ver una golondrina en pleno vuelo, el espectáculo que enfrenta una abeja frente a una camelia, la visión que tendrá el caballo del que se le acerca para montarlo. Sabemos que el torero se vale de la zona ciega del toro para organizar su engaño en esa franja que lo esconde; en un libro mío puse como epígrafe dos versos admirables de Cocteau:

> *Sur la rétine de la mouche,*
> *Dix mille fois le sucre.*

Y todo el resto, los otros misterios: tacto, olfato, audición, sabores. En el fondo no sabemos nada de los animales, y Zötl tiene toda la razón del mundo cuando su mano corrige la versión canónica; a veces, en los dibujos infantiles, se presiente una cercanía que después, desde la razón ya puesta en su lugar por el sistema, no alcanzará a mantenerse y acabará siendo renegada en nombre de las manzanas bien dibujadas y las buenas notas de la maestra.

En fin, Ricci, esta especie de carta se está haciendo demasiado larga. Los niños que llevamos al zoológico entran corriendo y excitados, quieren ver al mismo tiempo al leopardo, la tortuga, el babuino, el pelícano, y si están en Londres el panda gigante (que acaba de morirse, pobrecito Chi Chi tan hermoso a quien no alcancé a conocer aunque me quedé una hora contra la verja, él hacía su siesta en un rincón, pudorosa bola blanca y negra, nomás que un montoncito de tersura de la que asomaba delicadamente una zarpa), pero al cabo de un rato empiezan a cansarse, han comido golosinas, le han tirado maní al elefante, han celebrado los juegos de las focas, el sueño los invade poco a poco y hay que llevárselos a casa, indiferentes y hastiados. A usted le estará pasando un poco lo mismo porque mi zoológico, aun-

que privado de los fastos del de Aloys Zötl, tiene ya una razonable cantidad de jaulas. Con todo creo que no debo terminar este paseo sin asomarme medrosamente a una región poco definible, zona de antiguas y obstinadas hibridaciones de la psiquis humana y el reino animal; estoy hablando de la licantropía y sobre todo del vampirismo.

Aunque Fellini —cuyo apellido no cito por razones temáticas— haya vuelto a poner en la calle una obra condenada a ser un "clásico", y las ediciones de bolsillo del *Satiricón* hagan hoy de Petronio un *best-seller* que no hubiera dejado de divertir al árbitro de las elegancias, me pregunto si los lectores reparan suficientemente en que contiene la primera narración literaria acerca del hombre-lobo; la estruendosa vulgaridad de Trimalción y las aventuras eróticas de Encolpio y Gitón tienden a marginar un relato que Petronio expone sin énfasis y que acaso no sea más que una interpolación en un texto del que poco se sabe. Tiene que llegar el romanticismo para que el hombre-lobo conquiste su derecho de ciudad en toda Europa, desbordando del folklore para invadir la literatura y hasta el nombre de Pétrus Borel, y asaltar en nuestro tiempo las pantallas cinematográficas con un diluvio más bien repugnante de caras peludas y furtivas carreras bajo la luna llena. Curiosamente, la más hermosa historia de licantropía es *Lokis*, del gran Prosper Mérimée, en la que la cruza teratológica ocurre entre un oso y una mujer; en mi tierra, donde el licántropo se llama *lobizón*, los relatos no pasan de mediocres; hay mejores cosas por el lado del *loup-garou* y del *werewolf*, y tal vez Italia sea un buen coto de caza para el hombre-lobo; pero en resumidas cuentas su hábitat más considerable se sitúa en Hollywood, lo que arroja serias dudas sobre la seriedad de su buen gusto y propósitos.

No deja de ser interesante que el lobo sirva de puente entre licántropos y vampiros, puesto que éstos poseen notoria autoridad sobre las hambrientas manadas de la Transilvania y anexos; el primer capítulo de *Drácula* lo ilustra memorablemente y, dicho sea de paso, Ricci, un poco antes de que usted me hablara de Zötl yo había pasado una semana de felicidad leyendo la versión original de la novela de Bram Stoker, que en mi infancia conocí en una versión española digna de que le clavaran la legendaria estaca pero en otra parte. Si el hombre-lobo no rondó demasiado mi cama de niño, en cambio los vampiros tomaron temprana posesión de ella; cuando mis amigos se divierten acusándome de vampiro porque el ajo me provoca náuseas y jaquecas (alergia, dice mi médico que es un hombre serio), yo pienso que al fin y al cabo las picaduras de los mosquitos y las dos finas marcas del vampiro no son tan diferentes en el cuello de un niño, y en una de esas vaya usted a saber. Por lo demás las mordeduras literarias fueron tempranas e indelebles; más aún que ciertas criaturas de Edgar Allan Poe, conocidas imprudentemente en un descuido de mi madre cuando yo tenía apenas nueve años, los vampiros me introdujeron en un horror del que jamás me libraré del todo. La imaginación se paga cara, es sabido, y el placer del sufrimiento mental es una de las hormonas más potentes de esta literatura que estamos explorando; me acuerdo todavía del tema de un breve cuento que destruí más tarde y que se llamaba *El hijo del vampiro,* en el que me animaba a completar la situación clásica en la medida en que Duggu Van, uno de los amos nocturnos de los Cárpatos, empieza por beber sangre de una bella virgen y luego (o al mismo tiempo, cf. Krafft-Ebbing) la viola hasta el primer canto del gallo, este último infaltable hasta en Transilvania. Cuando el señor del castillo descubre que su hija está encinta y por si fuera poco anémica, pues Duggu Van cena y fornica noche a noche, los mejores médicos acuden a turnarse a su cabecera, impidiendo sin saberlo que el vampiro pueda volver al comedor de sus amores; pero Duggu Van sabe que va a tener un hijo y cómo va a tenerlo. Ante el desconcierto de los físicos, la joven pierde cada vez más las fuerzas mientras se acerca el momento del parto; imposible sospechar que su propio hijo, digno here-

dero de Duggu Van, se la está comiendo por dentro. A medianoche resuena el grito de la parturienta; los médicos aterrados asisten a la mutación de su cuerpo por el de un hermoso adolescente pálido que abre los ojos y mira a Duggu Van, inmóvil esperándolo en la puerta de la estancia; padre e hijo parten juntos sin que nadie ose moverse.

Detrás de esa pasable invención había la idea de que los vampiros han sido a la vez señores y víctimas de la literatura puritana; un Bram Stoker no se anima a decir la verdad completa, y si bien crea a Drácula en toda su grandeza, finge ignorar una líbido para quien la sangre sólo actúa como detonante. Después, en mis anales, vino *Vampyr*, de Carl Dreyer, que sigue siendo la mejor película del geńero. Y hace unos años me dejé ganar por la saga sangrienta de la condesa Erszebet Bathory, que habría de circular sigilosa por las páginas de mi novela *62, Modelo para armar*. El vampirismo psíquico no es menos terrible que el otro, y probablemente alimenta una creencia demasiado enraizada en nuestra naturaleza como para librarnos de ella con los fáciles exorcismos de un Roman Polanski.

—Es hora de cerrar —dice el guardián.

Vámonos entonces, Ricci; detrás de esas rejas queda una silenciosa multitud de formas, de movimientos, de sigilosas conductas, no solamente en las jaulas sino en esas zonas intersticiales donde alientan las larvas de nuestra noche más honda. Un bestiario, un zoológico: espejos. Esos que no tenemos en nuestros cuartos de baño, pero en los que conviene ir a mirarse de cuando en cuando. Aquí, a la vuelta de la página, empezarán los fabulosos espejos de Aloys Zötl; yo me despido y entro otra vez en mi condición de hombre que sube a un tranvía para volver a su casa. Pero esa mujer a cuyo lado acabo de sentarme, ¿por qué tiene unas manos tan pequeñas y unas uñas tan largas?

Territorio de Leopoldo Novoa.
**Uruguayo, el artista lleva cumplida
una vasta obra plástica en Europa.
El texto nació de la utilización de
piolines en muchos de sus cuadros;
imposible resistir a tanta
convergencia, a tanta afinidad con
obsesiones de mi infancia. Ariadna
sigue ahí, viendo desenvolverse
lentamente el ovillo del destino.**

DE OTROS USOS DEL CÁÑAMO

Entre sus muchas propiedades mágicas está la de cambiar de nombre apenas cruza el Atlántico; en España se llama cordel, en Montevideo o Buenos Aires piolín. Protagonista o intercesor de incontables metamorfosis —su nombre, sus dibujos, sus funciones— el cordel que yo llamo piolín es uno de esos elementos que pueblan imborrablemente el museo de mi infancia, y que a lo largo de la vida se ha mantenido en un profundo, inexplicable contacto con mi visión de las cosas. Leopoldo Novoa lo sabe ahora: me bastó mirar algunas de sus obras para encontrar el rumbo y la justificación de estas líneas. Sin decírnoslo, fue como sentir que existe en el mundo una fraternidad innominada de artistas y poetas para quienes el piolín vale como signo masónico, como santo y seña sigiloso. Detrás, quizá, el mito de Aracné y la inmensa telaraña de las afinidades electivas; no cualquiera, sea dicho sin énfasis, merece la hermandad universal del piolín.

Carezco de capacidad reflexiva y sintética, y no soy de los que salen a investigar si a Novalis le gustaban los piolines o si Yehudi Menuhin los aborrece; puedo en cambio retrazar las nimias memorias de mi propio ovillo desde una edad muy temprana. Muchas veces me he preguntado cuándo surgen por primera vez los seres y los objetos que habrán de elegirnos (Jean-Paul Sartre me perdone) para siempre: cierto color de ojos, cierta flor, cierto jamón con huevos. De pronto están ahí, apasionadamente padecidos. Dante podrá decirnos cuándo vio por primera vez a Beatriz y cómo el tiempo detuvo su curso durante un infinito instante; pero el niño Alighieri no hubiera podido recordar el día y el lugar en que la poesía se le apareció como su futuro Virgilio. Vaya a saber en qué momento los piolines cesaron de ser para mí esas meras cosas de esparto o de rafia con que se ataban los paquetes, para dárseme de una manera

inexplicablemente rica y privilegiada, ya no el ovillo utilitario al que acudía la familia con tijeras e indiferencia. Puedo, sí, recordar la maravilla de una hora, acaso la que paradójicamente me ató para siempre a los pioli-

nes: Un amigo de casa, que amaba a los niños y les proponía enigmas, juegos absurdos, búsquedas de tesoros y golosinas de colores jamás repetidos, me puso en las manos un aro de piolín y me enseñó el misterio de irlo cruzando entre los dedos, tejiendo, pasando por arriba y por abajo, multiplicando las figuras, llenando el aire de una siesta con una frágil geometría interminable. Recuerdo que era un piolín rojo; días después mi madre lo empleó para atar una encomienda, lo vi partir al correo, a la nada. Otros ovillos fueron llegando, verdes o amarillos, espesos y peludos o finos y cortantes; inútil acariciarlos, hablar de ellos, repetir el juego con los amigos; para grandes y chicos no eran más que eso, ovillos de piolín. Otros seres, otras cosas se me daban en esos días con la misma diferencia, y sin vanidad pero consciente de estar al margen de la vida común yo crecía callando mis secretos, guardando ciertas palabras o figuras, mirando a través de bolas de cristal coloreado, entendiendo de otra manera tantas cosas de una casa y de un jardín de infancia. Hoy pienso que todo niño es así, pero que pocos llegan así a hombres.

Queda una imagen precisa de estos tiempos: inclinado sobre el Atlas Universal de don Elías Zerolo, que me ayudaba a seguir los itinerarios de los hijos del capitán Grant, de Hatteras y de Arturo Gordon Pym, calculaba las distancias con ayuda de un piolín en vez de servirme de una regla milimetrada, ante la estupefacción de algún testigo familiar que justicieramente debía creerme tonto. Pero es que en el piolín yo descubría virtualidades extraordinarias, por ejemplo bastaba ponerlo por encima de cualquier circunferencia y ahí mismo, con sólo estirarlo, la curva se volvía recta y me daba la extensión total sin necesidad de operaciones complicadas. Y sobre todo había otra cosa, el hecho de que bastaba tender un piolín en el aire para que el ámbito cambiara, se organizara de un modo diferente antes y después, encima y debajo de ese fino coagulante del espacio.

Por ese entonces un amigo me enseñó a hacer un teléfono con dos cajitas de cartón y un piolín que tendíamos hasta perdernos de vista. ¡Ah, los mensajes, los mensajes, maravilla! Y a veces el piolín cantaba: en las siestas de verano los chicos del barrio remontábamos nuestros barriletes, las estrellas, las pandorgas, las bombas de papeles multicolores y flecos vibrantes; nada podía conmoverme tanto como acercar el oído a mi mano donde el piolín luchaba por escapar, y recibir el mensaje de las nubes, la voz del viento azul.

Vino el día en que descubrí que el piolín podía ser también un emisario del destino: en la entrada del Laberinto, las manos de Ariadna sostenían el ovillo que lentamente giraba su luna de cáñamo para iluminar el avance medroso de Teseo. Pero aún no podía saber lo que comprendí mucho más tarde, el mensaje cifrado, el larguísimo y sinuoso quipu que Ariadna enviaba a su hermano minotauro para que encontrara la salida del dédalo y se reuniera por fin con ella en una libertad de praderas minoicas. En esos años de lecturas y tanteos, cordeles y cintas guardaron un prestigio penetrante de mensajerías y de enlaces; el acto de atar o desatar seguía siendo una imagen que remitía oscuramente a los arcanos y a la vez al conocimiento; eran años en que yo ataba mis secretos personales, la revelación de la sensualidad, el sentimiento de la muerte, y desataba libros de cuentos y novelas, abriendo apasionadamente los paquetes de la imaginación y la poesía.

Hay después una vasta zona de vida, las grandes elecciones voluntarias y por debajo, siempre, la recurrencia de los primeros y obstinados signos de contacto con los mundos de adentro, la fórmula intocable de la sangre individual. Por eso ciertas secuencias que desafiaban toda lógica no podían sorprenderme; nada más natural que elegir a Marcel Duchamp como uno de mis faros, en el sentido baudeleriano del término, y sólo muchos años más tarde saber de su obsesión por los piolines, sus atmósferas espaciales nacidas de insolentes telarañas. Y aún menos sorpresivo el hecho de buscar mi primer trabajo en Francia y descubrir que detrás de una función de escribiente en casa de un exportador de

libros se escondía la verdadera tarea que me esperaba cada mañana: hacer paquetes, pasar horas y horas entre ovillos de piolín, distribuyendo sus pedazos por todo el continente latinoamericano. Contra lo que parecía sospechar mi patrón, ese trabajo me llenó de gozo; a mi manera, sin que nadie pudiera saberlo, yo enviaba mis mensajes a Buenos Aires, a México, a Bogotá, a La Habana, otras manos inocentes desataban allá mis paquetes para sacar el Pequeño Larousse Ilustrado o la Enciclopedia Quillet, y mis piolines multicolores iban quedando en los rincones de las librerías, acaso servían para nuevos y más modestos paquetes, reanudaban el viaje planetario...

Era casi fatal que unos años más tarde, en su último delirio de lucidez, un tal Horacio Oliveira se parapetara detrás de una terrible, precaria defensa de piolines; y que mucho después, hoy, estas palabras vinieran a encontrarse con los piolines que el arte de Leopoldo Novoa alza como nadie a su vocación de signos, de indicaciones, de instrumentos para una náutica que acata otras cartografías, que busca las tierras incógnitas de la sola realidad que nos importa.

Territorio de Jacobo Borges.
**El texto surgió de la contemplación
de la pintura que le da su nombre, y
figura en** *Alguien que anda por ahí.*
**Venezolano, Borges pinta un mundo de
oscuras amenazas, de entrevisiones
donde alienta el otro lado de la
tela, su realidad secreta que el
pintor y el escritor sólo pueden**
imaginar.

REUNIÓN CON UN CÍRCULO ROJO

A Borges

A mí me parece, Jacobo, que esa noche usted debía tener mucho frío, y que la lluvia empecinada de Wiesbaden se fue sumando para decidirlo a entrar en el *Zagreb*. Quizá el apetito fue la razón dominante, usted había trabajado todo el día y ya era tiempo de cenar en algún lugar tranquilo y callado; si al *Zagreb* le faltaban otras cualidades, reunía en todo caso esas dos y usted, pienso que encogiéndose de hombros como si se tomara un poco el pelo, decidió cenar ahí. En todo caso las mesas sobraban en la penumbra del salón vagamente balcánico, y fue una buena cosa poder colgar el impermeable empapado en el viejo perchero y buscar ese rincón donde la vela verde de la mesa removía blandamente las sombras y dejaba entrever antiguos cubiertos y una copa muy alta donde la luz se refugiaba como un pájaro.

Primero fue esa sensación de siempre en un restaurante vacío, algo entre molestia y alivio; por su aspecto no debía ser malo, pero la ausencia de clientes a esa hora daba que pensar. En una ciudad extranjera esas meditaciones no duran mucho, qué sabe uno de costumbres y de horarios, lo que cuenta es el calor, el menú donde se proponen sorpresas o reencuentros, la diminuta mujer de grandes ojos y pelo negro que llegó como desde la nada, dibujándose de golpe junto al mantel blanco, una leve sonrisa fija a la espera. Pensó que acaso ya era demasiado tarde dentro de la rutina de la ciudad pero casi no tuvo tiempo de alzar una mirada de interrogación turística; una mano pequeña y pálida depositaba una servilleta y ponía en orden el salero fuera de ritmo. Como era lógico usted eligió pinchitos de carne con cebolla y pimientos rojos, y un vino espeso y fragante que nada tenía de occidental; como a mí en otros tiempos,

le gustaba escapar a las comidas del hotel donde el temor a lo demasiado típico o exótico se resuelve en insipidez, e incluso pidió el pan negro que acaso no convenía a los pinchitos pero que la mujer le trajo inmediatamente. Sólo entonces, fumando un primer cigarrillo, miró con algún detalle el enclave transilvánico que lo protegía de la lluvia y de una ciudad alemana no excesivamente interesante. El silencio, las ausencias y la vaga luz de las bujías eran ya casi sus amigos, en todo caso lo distanciaban del resto y lo dejaban hermosamente solo con su cigarrillo y su cansancio.

La mano que vertía el vino en la alta copa estaba cubierta de pelos, y a usted le llevó un sobresaltado segundo romper la absurda cadena lógica y comprender que la mujer pálida ya no estaba a su lado y que en su lugar un camarero atezado y silencioso lo invitaba a probar el vino con un gesto en el que sólo parecía haber una espera automática. Es raro que alguien encuentre malo el vino, y el camarero terminó de llenar la copa como si la interrupción no fuera más que una mínima parte de la ceremonia. Casi al mismo tiempo otro camarero curiosamente parecido al primero (pero los trajes típicos, las patillas negras, los uniformaban) puso en la mesa la bandeja humeante y retiró con un rápido gesto la carne de los pinchitos. Las escasas palabras necesarias habían sido cambiadas en el mal alemán previsible en el comensal y en quienes lo servían; nuevamente lo rodeaba la calma en la penumbra de la sala y del cansancio, pero ahora se oía con más fuerza el golpear de la lluvia en la calle. También eso cesó casi en seguida y usted, volviéndose apenas, comprendió que la puerta de entrada se había abierto para dejar paso a otro comensal, una mujer que debía ser miope no solamente por el grosor de los anteojos sino por la seguridad insensata con que avanzó entre las mesas hasta sentarse en el rincón opuesto de la sala, apenas iluminado por una o dos velas que temblaron a su paso y mezclaron su figura incierta con los muebles y las paredes y el espeso cortinado rojo del fondo, allí donde el restaurante parecía adosarse al resto de una casa imprevisible.

Mientras comía, lo divirtió vagamente que la turista inglesa (no se podía ser otra cosa con ese impermeable y un asomo de blusa entre solferino y tomate) se concentrara con toda su miopía en un menú que debía escapársele totalmente, y que la mujer de los grandes ojos negros se quedara en el tercer ángulo de la sala, donde había un mostrador con espejos y guirnaldas de flores secas, esperando que la turista terminara de no entender para acercarse. Los camareros se habían situado detrás del mostrador, a los lados de la mujer, y esperaban

también con los brazos cruzados, tan parecidos entre ellos que el reflejo de sus espaldas en el azogue envejecido tenía algo de falso, como una cuadruplicación difícil o engañosa. Todos ellos miraban a la turista inglesa que no parecía darse cuenta del paso del tiempo y seguía con la cara pegada al menú. Hubo todavía una espera mientras usted sacaba otro cigarrillo, y la mujer terminó por acercarse a su mesa y preguntarle si deseaba alguna sopa, tal vez queso de oveja a la griega, avanzaba en las preguntas a cada cortés negativa, los quesos eran muy buenos, pero entonces tal vez algunos dulces regionales. Usted solamente quería un café a la turca porque el plato había sido abundante y empezaba a tener sueño. La mujer pareció indecisa, como dándole la

oportunidad de que cambiara de opinión y se decidiera a pedir la bandeja de quesos, y cuando no lo hizo repitió mecánicamente café a la turca y usted dijo que sí, café a la turca, y la mujer tuvo como una respiración corta y rápida, alzó la mano hacia los camareros y siguió a la mesa de la turista inglesa.

El café tardó en llegar, contrariamente al rápido principio de la cena, y usted tuvo tiempo de fumar otro cigarrillo y terminar lentamente la botella de vino, mientras se divertía viendo a la turista inglesa pasear una mirada de gruesos vidrios por toda la sala, sin detenerse especialmente en nada. Había en ella algo de torpe o de tímido, le llevó un buen rato de vagos movimientos hasta que se decidió a quitarse el impermeable brillante de lluvia y colgarlo en el perchero más próximo; desde luego que al volver a sentarse debió mojarse el trasero, pero eso no parecía preocuparla mientras terminaba su incierta observación de la sala y se quedaba muy quieta mirando el mantel. Los camareros habían vuelto a ocupar sus puestos detrás del mostrador, y la mujer aguardaba junto a la ventanilla de la cocina; los tres miraban a la turista inglesa, la miraban como esperando algo, que llamara para completar un pedido o acaso cambiarlo o irse, la miraban de una manera que a usted le pareció demasiado intensa, en todo caso injustificada. De usted habían dejado de ocuparse, los dos camareros estaban otra vez cruzados de brazos y la mujer tenía la cabeza un poco gacha y el largo pelo lacio le tapaba los ojos, pero acaso era la que miraba más fijamente a la turista y a usted eso le pareció desagradable y descortés aunque el pobre topo miope no pudiera enterarse de nada ahora que revolvía en su bolso y sacaba algo que no se podía ver en la penumbra pero que se identificó con el ruido que hizo el topo al sonarse. Uno de los camareros le llevó el plato (parecía gulash) y volvió inmediatamente a su puesto de centinela; la doble manía de cruzarse de brazos apenas terminaban su trabajo hubiera sido divertida pero de alguna manera no lo era, ni tampoco que la mujer se pusiera en el ángulo más alejado del

mostrador y desde ahí siguiera con una atención concentrada la operación de beber el café que usted llevaba a cabo con toda la lentitud que exigía su buena calidad y su perfume. Bruscamente el centro de atención parecía haber cambiado, porque también los dos camareros lo miraban beber el café, y antes de que lo terminara la mujer se acercó a preguntarle si quería otro, y usted aceptó casi perplejo porque en todo eso, que no era nada, había algo que se le escapaba y que hubiera querido entender mejor. La turista inglesa, por ejemplo, por qué de golpe los camareros parecían tener tanta prisa en que la turista terminara de comer y se fuera, y para eso le quitaban el plato con el último bocado y le ponían el menú abierto contra la cara y uno de ellos se

iba con el plato vacío mientras el otro esperaba como urgiéndola a que se decidiera.

Usted, como pasa tantas veces, no hubiera podido precisar el momento en que creyó entender; también en el ajedrez y en el amor hay esos instantes en que la niebla se triza y es entonces que se cumplen las jugadas o los actos que un segundo antes hubieran sido inconcebibles. Sin siquiera una idea articulable olió el peligro, se dijo que por más atrasada que estuviera la turista inglesa en su cena era necesario quedarse ahí fumando y bebiendo hasta que el topo indefenso se decidiera a enfundarse en su burbuja de plástico y se largara otra vez a la calle. Como siempre le habían gustado el deporte y el absurdo, encontró divertido tomar así algo que a la altura del estómago estaba lejos de serlo; hizo un gesto de llamada y pidió otro café y una copa de barack, que era lo aconsejable en el enclave. Le quedaban tres cigarrillos y pensó que alcanzarían hasta que la turista inglesa se decidiera por algún postre balcánico; desde luego no tomaría café, era algo que se le veía en los anteojos y la blusa; tampoco pediría té porque hay cosas que no se hacen fuera de la patria. Con un poco de suerte pagaría la cuenta y se iría en unos quince minutos más.

Le sirvieron el café pero no el barack, la mujer extrajo los ojos de la mata de pelo para adoptar la expresión que convenía al retardo; estaban buscando una nueva botella en la bodega, el señor tendría la bondad de esperar unos pocos minutos. La voz articulaba claramente las palabras aunque estuvieran mal pronunciadas, pero usted advirtió que la mujer se mantenía atenta a la otra mesa donde uno de los camareros presentaba la cuenta con un gesto de autómata, alargando el brazo y quedándose inmóvil dentro de una perfecta descortesía respetuosa. Como si finalmente comprendiera, la turista se había puesto a revolver en su bolso, todo era torpeza en ella, probablemente encontraba un peine o un espejo en vez del dinero que finalmente debió asomar a la superficie porque el camarero se apartó brusca-

mente de la mesa en el momento en que la mujer llegaba a la suya con la copa de barack. Usted tampoco supo muy bien por qué le pidió simultáneamente la cuenta, ahora que estaba seguro de que la turista se iría antes y que bien podía dedicarse a saborear el barack y fumar el último cigarrillo. Tal vez la idea de quedarse nuevamente solo en la sala, eso que había sido tan agradable al llegar y ahora era diferente, cosas como la doble imagen de los camareros detrás del mostrador y la mujer que parecía vacilar ante el pedido, como si fuera una insolencia apresurarse de ese modo, y luego le daba la espalda y volvía al mostrador hasta cerrar una vez más el trío y la espera. Después de todo debía ser deprimente trabajar en un restaurante tan vacío, tan como lejos de la luz y el aire puro; esa gente empezaba a agostarse, su palidez y sus gestos mecánicos eran la única respuesta posible a la repetición de tantas noches interminables. Y la turista manoteaba en torno a su impermeable, volvía hasta la mesa como si creyera haberse olvidado de algo, miraba debajo de la silla, y entonces usted se levantó lentamente, incapaz de quedarse un segundo más, y se encontró a mitad de camino con uno de los camareros que le tendió la bandejita de plata en la que usted puso un billete sin mirar la cuenta. El golpe de viento coincidió con el gesto del camarero buscando el vuelto en los bolsillos del chaleco rojo, pero usted sabía que la turista acababa de abrir la puerta y no esperó más, alzó la mano en una despedida que abarcaba al mozo y a los que seguían mirándolo desde el mostrador, y calculando exactamente la distancia recogió al pasar su impermeable y salió a la calle donde ya no llovía. Sólo ahí respiró de verdad, como si hasta entonces y sin darse cuenta hubiera estado conteniendo la respiración; sólo ahí tuvo verdaderamente miedo y alivio al mismo tiempo.

La turista estaba a pocos pasos, marchando lentamente en la dirección de su hotel, y usted la siguió con el vago recelo de que bruscamente se acordara de haber olvidado alguna otra cosa y se le ocurriera volver al

restaurante. No se trataba ya de comprender nada, todo era un simple bloque, una evidencia sin razones: la había salvado y tenía que asegurarse de que no volvería, de que el torpe topo metido en su húmeda burbuja llegaría con una total inconsciencia feliz al abrigo de su hotel, a un cuarto donde nadie la miraría como la habían estado mirando.

Cuando dobló en la esquina, y aunque ya no había razones para apresurarse, se preguntó si no sería mejor seguirla de cerca para estar seguro de que no iba a dar la vuelta a la manzana con su errática torpeza de miope; se apuró a llegar a la esquina y vio la callejuela mal iluminada y vacía. Las dos largas tapias de piedra sólo mostraban un portón a la distancia, donde la turista no había

podido llegar; sólo un sapo exaltado por la lluvia cruzaba a saltos de una acera a otra.

Por un momento fue la cólera, cómo podía esa estúpida… Después se apoyó en una de las tapias y esperó, pero era casi como si se esperara a sí mismo, a algo que tenía que abrirse y funcionar en lo más hondo para que todo eso alcanzara un sentido. El sapo había encontrado un agujero al pie de la tapia y esperaba también, quizá algún insecto que anidaba en el agujero o un pasaje para entrar en un jardín. Nunca supo cuánto tiempo se había quedado ahí ni por qué volvió a la calle del restaurante. Las vitrinas estaban a oscuras pero la estrecha puerta seguía entornada; casi no le extrañó que la mujer estuviera ahí como esperándolo sin sorpresa.

—Pensamos que volvería —dijo—. Ya ve que no había por qué irse tan pronto.

Abrió un poco más la puerta y se hizo a un lado; ahora hubiera sido tan fácil darle la espalda e irse sin siquiera contestar, pero la calle con las tapias y el sapo era como un desmentido a todo lo que había imaginado, a todo lo que había creído una obligación inexplicable. De alguna manera le daba lo mismo entrar que irse, aunque sintiera la crispación que lo echaba hacia atrás; entró antes de alcanzar a decidirlo en ese nivel donde nada había sido decidido esa noche, y oyó el frote de la puerta y del cerrojo a sus espaldas. Los dos camareros estaban muy cerca, y sólo quedaban unas pocas bujías alumbradas en la sala.

—Venga —dijo la voz de la mujer desde algún rincón—, todo está preparado.

Su propia voz le sonó como distante, algo que viniera desde el otro lado del espejo del mostrador.

—No comprendo —alcanzó a decir—, ella estaba ahí y de pronto…

Uno de los camareros rió, apenas un comienzo de risa seca.

—Oh, ella es así —dijo la mujer, acercándose de frente—. Hizo lo que pudo por evitarlo, siempre lo intenta, la pobre. Pero no tienen fuerza, solamente pueden hacer algunas cosas y siempre las hacen mal, es tan distinto de como la gente los imagina.

Sintió a los dos camareros a su lado, el roce de sus chalecos contra el impermeable.

—Casi nos da lástima —dijo la mujer—, ya van dos veces que viene y tiene que irse porque nada le sale bien. Nunca le salió bien nada, no hay más que verla.

—Pero ella…

—Jenny —dijo la mujer—. Es lo único que pudimos saber de ella cuando la conocimos, alcanzó a decir que se llamaba Jenny, a menos que estuviera llamando a otra, después no fueron más que los gritos, es absurdo que griten tanto.

Usted los miró sin hablar, sabiendo que hasta mirarlos era inútil, y yo le tuve tanta lástima, Jacobo, cómo podía yo saber que usted iba a pensar lo que pensó de mí y que iba a tratar de protegerme, yo que estaba ahí para eso, para conseguir que lo dejaran irse. Había demasiada distancia, demasiadas imposibilidades entre usted y yo; habíamos jugado el mismo juego pero usted estaba todavía vivo y no había manera de hacerle comprender. A partir de ahora iba a ser diferente si usted lo quería, a partir de ahora seríamos dos para venir en las noches de lluvia, tal vez así saliera mejor, o por lo menos sería eso, seríamos dos en las noches de lluvia.

Territorio de Guido Llinás.
**El breve poema busca decir lo que
representan para mí los grabados en
madera de este artista cubano, que ya
años atrás me acompañó en otra
aventura bibliográfica de la que
también fue culpable Roberto Altmann.**

GRABADOS DE GUIDO LLINÁS

El blanco, el negro: no se sabe cómo
todos los grises vienen a la cita,
se concilian en ritmo y se resuelven
en infinitas gradaciones.
Mira nacer de tintas y de gubias

una cartografía: América Latina,
ésa que te contiene y me contiene,
ésa que desde amargas diferencias
va modelando el mestizaje
que nos acerca y nos defiende y nos propone.

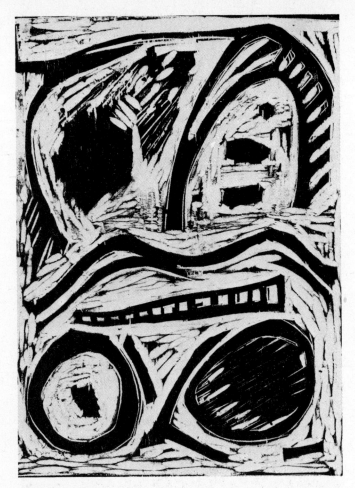
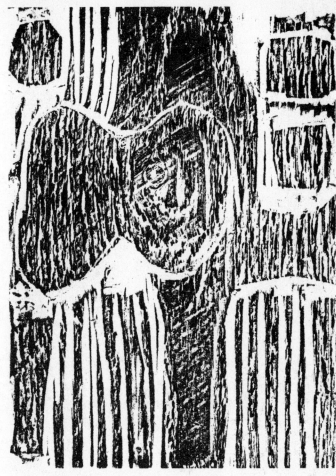

Por encima de tiempos y distancias,
la pulsación que guía tu dibujo
y la guitarra campesina
y el poema que engendra la ciudad
son ya la punta del futuro,

la ancha plaza latinoamericana
donde hombres diferentes
se encontrarán un día
como estos signos que tu mano orienta
a una difícil libertad de pájaros.

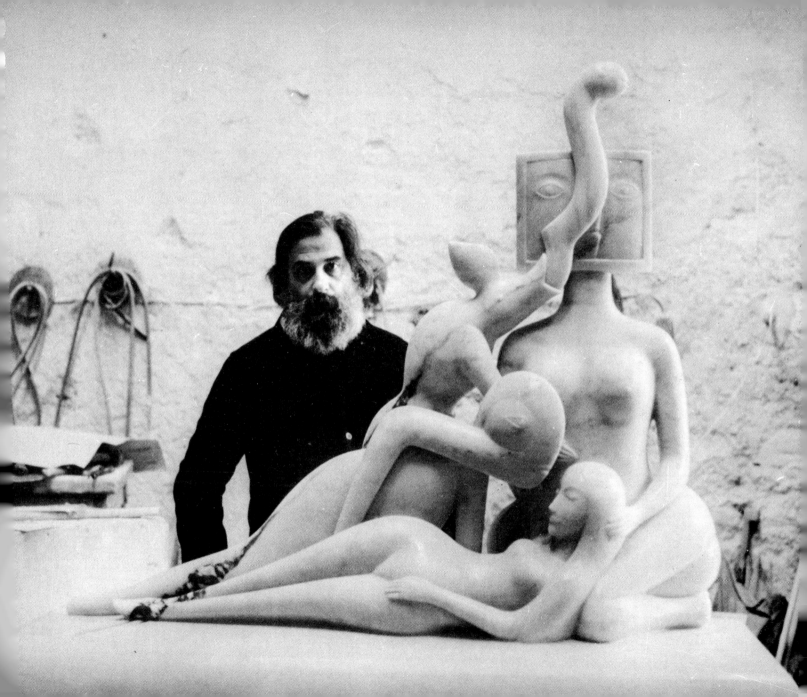

Territorio de Julio Silva.
El texto forma parte de *La vuelta al*
día en ochenta mundos. **Desde entonces**
Silva se ha volcado cada vez más en
la escultura, pero ahora le robó un
poco de tiempo para diseñar este
libro, tal como hiciera con *La vuelta*
al día **y con** *Último round.* **Su**
territorio, pues, abarca mucho más
que las páginas que le están
dedicadas.

UN JULIO HABLA DE OTRO

Este texto fue escrito mientras Julio Silva y yo armábamos *La vuelta al día en ochenta mundos;* las referencias del primer párrafo apuntan a otros dos Julios: Laforgue y Verne.

Este libro se va haciendo como los misteriosos platos de algunos restaurantes parisienses en los que el primer ingrediente fue puesto quizá hace dos siglos, *fond de cuisson* al que siguieron incorporándose carnes, vegetales y especias en un interminable proceso que guarda en lo más profundo el sabor acumulado de una infinita cocción. Aquí hay un Julio que nos mira desde un daguerrotipo, me temo que algo socarronamente, un Julio que escribe y pasa en limpio papeles y papeles, y un Julio que con todo eso organiza cada página armado de una paciencia que no le impide de cuando en cuando un rotundo carajo dirigido a su tocayo más inmediato o al scotch tape que se le ha enroscado en un dedo con esa vehemente necesidad que parece tener el scotch tape de demostrar su eficacia.

El mayor de los Julios guarda silencio, los otros dos trabajan, discuten y cada tanto comen un asadito y fuman Gitanes. Se conocen tan bien, se han habituado tanto a ser Julio, a levantar al mismo tiempo la cabeza cuando alguien dice su nombre, que de golpe hay uno de ellos que se sobresalta porque se ha dado cuenta de que el libro avanza y que no ha dicho nada del otro, de ése que recibe los papeles, los mira primero como si fuesen objetos exclusivamente mensurables, pegables y diagramables, y después cuando se queda solo empieza a leerlos y cada tanto, muchos días después, entre dos cigarrillos, dice una frase o deja caer una alusión para que este Julio lápiz sepa que también él conoce el libro desde adentro y que le gusta. Por eso este Julio lápiz siente ahora que tiene que decir algo sobre Julio Silva, y lo mejor será contar por ejemplo cómo llegó de Buenos

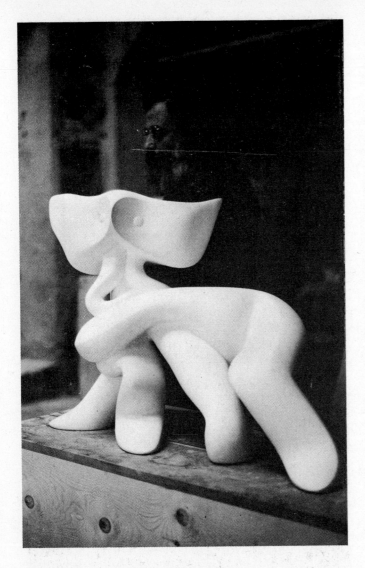

Aires a París en el 55 y unos meses después vino a mi casa y se pasó una noche hablándome de poesía francesa con frecuentes referencias a una tal Sara que siempre decía cosas muy sutiles aunque un tanto sibilinas. Yo no tenía tanta confianza con él en ese tiempo como para averiguar la identidad de esa musa misteriosa que lo guiaba por el surrealismo, hasta que casi al final me di cuenta de que se trataba de Tzara pronunciado como pronunciará siempre, por suerte, este cronopio que poco necesita de la buena pronunciación para darnos un idioma tan rico como el suyo. Nos hicimos muy amigos, a lo mejor gracias a Sara, y Julio empezó a exponer sus pinturas en París y a inquietarnos con dibujos donde una fauna en perpetua metamorfosis amenaza un poco burlonamente con descolgarse en nuestro living-room y ahí te quiero ver. En esos años pasaron cosas increíbles, como por ejemplo que Julio cambió un cuadro por un autito muy parecido a un pote de yogurt al que se entraba por el techo de plexiglás en forma de cápsula espacial, y así le ocurrió que como estaba convencido de manejar muy bien fue a buscar su flamante adquisición mientras su mujer se quedaba esperándolo en la puerta para un paseo de estreno. Con algún trabajo se introdujo en el yogurt en pleno barrio latino, y cuando puso en marcha el auto tuvo la impresión de que los árboles de la acera retrocedían en vez de avanzar, pequeño detalle que no lo inquietó mayormente aunque un vistazo a la palanca de velocidades le hubiera mostrado que estaba en marcha atrás, método de desplazamiento que tiene sus inconvenientes en París a las cinco de la tarde y que culminó en el encuentro nada fortuito del yogurt con una de esas casillas inverosímiles donde una viejecita friolenta vende billetes de lotería. Cuando se dio cuenta, el mefítico tubo de escape del auto se había enchufado en el cubículo y la provecta dispensadora de la suerte emitía esos alaridos con que los parisienses rescatan de tanto en tanto el silencio cortés de su alta civilización. Mi amigo trató de salir del auto para auxiliar a la víctima semiasfixiada, pero como ignoraba la manera de

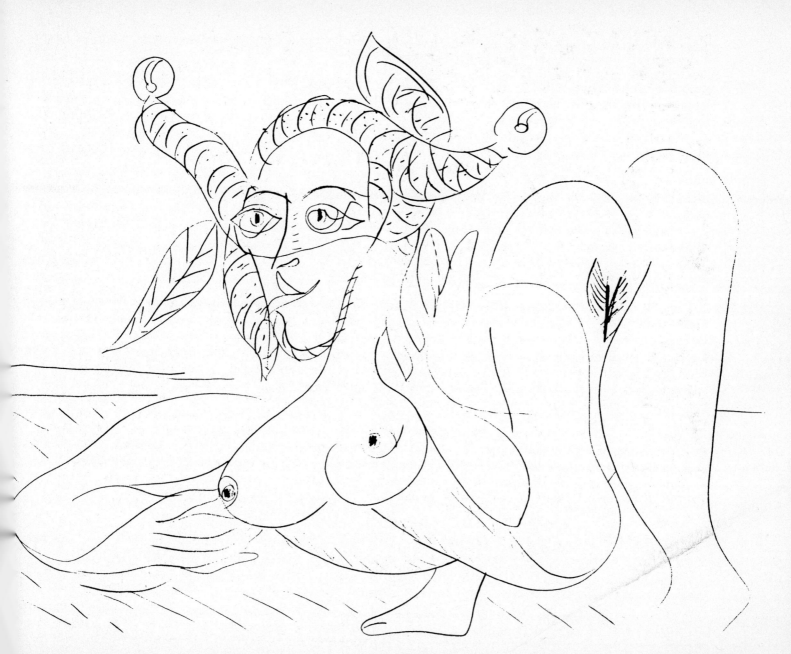

correr el techo de plexiglás se encontró más encerrado que Gagarin en su cápsula, sin hablar de la muchedumbre indignada que rodeaba el luctuoso escenario del incidente y hablaba ya de linchar a los extranjeros como parece ser la obligación de toda muchedumbre que se respete.

Cosas como ésa le han ocurrido muchas a Julio, pero mi estima se basa sobre todo en la forma en que se posesionó poco a poco de un excelente piso situado nada menos que en una casa de la rue de Beaune donde vivieron los mosqueteros (todavía pueden verse los soportes de hierro forjado en los que Porthos y Athos colgaban las espadas antes de entrar en sus habitaciones, y uno imagina a Constance Bonacieux mirando tímidamente, desde la esquina de la rue de Lille, las ventanas tras de las cuales D'Artagnan soñaba quimeras y herretes de diamantes). Al principio Julio tenía una cocina y una alcoba; con los años fue abriéndose paso a otro salón más vasto, luego ignoró una puerta tras de la cual, al cabo de tres peldaños, había lo que es ahora su taller, y todo eso lo hizo con una obstinación de topo combinada con un refinamiento a lo Talleyrand para calmar a propietarios y vecinos comprensiblemente alarmados ante ese fenómeno de expansión jamás estudiado por Max Planck. Hoy puede jactarse de tener una casa con dos puertas que dan a calles diferentes, lo que prolonga la atmósfera que uno imagina cuando el cardenal de Richelieu pretendía acabar con los mosqueteros y había toda suerte de escaramuzas y encerronas y voto a bríos, como siempre decían los mosqueteros en las traducciones catalanas que infamaron nuestra niñez.

Este cronopio recibe ahora a sus amigos con una colección de maravillas tecnológicas entre las que se destacan por derecho propio una ampliadora de tamaño natural, una fotocopiadora que emite borborigmos inquietantes y tiende a hacer su voluntad cada vez que puede, sin hablar de una serie de máscaras negras que lo hacen sentirse a uno lo que realmente es, un pobre blanco. Y el vino, sobre cuya selección rigurosa no me extenderé porque siempre es bueno que la gente conserve sus secretos, su mujer, que padece con invariable bondad a los cronopios que rondan el taller, y dos niños indudablemente inspirados por un cuadro encantador, *El pintor y su familia,* de Juan Bautista Mazo, yerno de Diego Velázquez.

Éste es el Julio que ha dado forma y ritmo a la vuelta al día. Pienso que de haberlo conocido, el otro Julio lo hubiera metido junto con Michel Ardan en el proyectil lunar para acrecer los felices riesgos de la improvisación, la fantasía, el juego. Hoy enviamos otra especie de cosmonautas al espacio, y es una lástima. ¿Puedo terminar esta semblanza con una muestra de las teorías estéticas de Julio, que preferentemente no deberán leer las señoras? Un día en que hablábamos de las diferentes aproximaciones al dibujo, el gran cronopio perdió la paciencia y dijo de una vez para siempre: "Mirá, che, a la mano hay que dejarla hacer lo que se le da en las pelotas." Después de una cosa así, no creo que el punto final sea indecoroso.

Territorio de Antonio Saura.
**La serie de textos breves estaba
destinada a una carpeta de litografías
que aún no ha visto la luz. En España
y en Francia, Saura trabaja a un ritmo
que lo adelante a sí mismo; contagiado
por él, quiero que estos textos
encuentren de una vez sus lectores,
pues sé que se entristecen si no son
leídos.**

DIEZ PALOTES SURTIDOS DIEZ

Razones y métodos

Claro que si se pudiera escribir como aquí se dibuja, se graba o se pinta: penetrante sensación de un trazo simultáneo y múltiple a la vez, de un territorio donde sería imposible separar el cerco de la ciudad y su caída, la convergencia fulgurante hacia el tema y su aparición en la blancura de un segundo antes, de una nada antes. Sauromaquia sin tercios ni toques de clarín, faena instantánea a la que se arrojan toro y torero en una sola, convulsa fusión.

De todas maneras, por qué no intentar una escritura en la que el límite del tiempo ciña por fuerza el espacio: colmena ortogonal de la caja tipográfica, tela de papel con su marco de márgenes. No por equivalencia ni acatamiento a la escritura pictórica, más bien jugando a dibujar estampas de palabras por dentro y por fuera, cuadritos para colgar en los clavos de la memoria. Este rey, por ejemplo, y lo que sigue:

Riesgos de las biografías

Por si fuera poco me pone a mí en su ridículo tinglado. A mí, Felipe, el rey. Con qué derecho, desde qué privilegio: un villano, un argentino según los llaman, esa mezcla informe de espermas venidas de los cuatro rumbos. Y ni siquiera mestizo —mitad placer castellano, mitad lamentación de india apenas núbil—; su intolerable osadía de escribirme aquí, obligándome a la humillación de insultarlo mientras otros negocios esperan en la antecámara, el legado del duque de Hungría, los tesoreros de la real armada. Ah, pero por esta cruz que el menguado va a recibir su.

Ah. Era de prever que me pondría un punto allí donde yo iba a decirle lo que merece por tanta. Está visto: otro. El muy buja. Y dale. Pero hay algo que no puede, y es impedirme pensar que es un. Mal que le duela lo he pensado con todas las letras, eso no ha de quitármelo aunque sólo me deje decir lo que le plazca. Volvamos, pues, a los negocios de la corte. Entrad, entrad, conde, que os cuente este lance, en verdad que. ¿Y ahora? ¿A qué viene esto? ¿De manera que también pretende que abjure de mi lengua, que la prostituya a su jerga de mancebía? Curioso, me dejó pasar mancebía, acaso se distrae por momentos. Hola, conde, acercaos para que os. Pues no, ahí está otra vez, imposible hablarle al de Peñaranda a menos que, nada cuesta intentarlo, a ver, che, vení que te cuente una cosa.

— Servidor —dice el conde, y quiere la suerte que la expresión valga también en el nivel vulgar al que descaradamente pretende reba. Está bien, inútil perder más tiempo, ahora sé que lo exige todo de mí, el pensar y el decir, todo a su gusto. Sin duda goza como un cer. Quise decir que sin duda goza en este mismo instante porque estoy acatando su voluntad, yo, Felipe. Su voluntad, yo, el rey.

Presencias subrepticias

Si yo fuera usted tomaría ciertas precauciones al hojear, al mirar, al guardar este libro. Por mi parte no pienso agregarlo a mi biblioteca sino que después de algunas pruebas concluyentes he decidido ponerlo de noche en el brocal del pozo, porque este libro está lleno de sapos, es un solapado y subrepticio hervidero de sapos por cualquier lado que se lo agarre.

No solamente no tengo nada contra los sapos sino que les profeso amor y respeto; que atavismos y consejas los asocien al Demonio, que pergaminos de sapiencia destilen abominables recetas en las que siempre muere horriblemente un sapo, no hace sino acrecentar mi adhesión a esas criaturas que en plena noche laten como un musgoso corazón verde, ritmando su croar en el pulso de los astros. Y además me gusta su sigilo, esa manera de cobijarse entre las piedras, bajo las grandes hojas, su comportamiento de mano suelta, que aquí y ahora parecería haberse aliado a la mano de Saura para ganar por fin la casa del hombre, para agazaparse sin maldad a la espera de una hora de moscas dormidas y desaprensivas arañas. De todas maneras, señora, tal vez no le parezca agradable despertar en la alta noche con el sentimiento de que algo frío y húmedo se agita entre sus piernas; acaso traiga inconvenientes el abrir la nevera en busca de un tranquilo paté y recibir sobre el hombro izquierdo una brusca presencia verde. Muchas imágenes duermen en este libro, pero bien sabemos de las latencias del sueño, sus irrupciones en la ordenada vigilia cotidiana. Busque entonces una cisterna, un jardín; ésas son las bibliotecas para Saura, aunque él nos diga Felipe, nos diga Goya, nos diga Lichtenberg o Rembrandt. Todo eso es cierto pero también el sapo, yo creo que muchísimo el sapo.

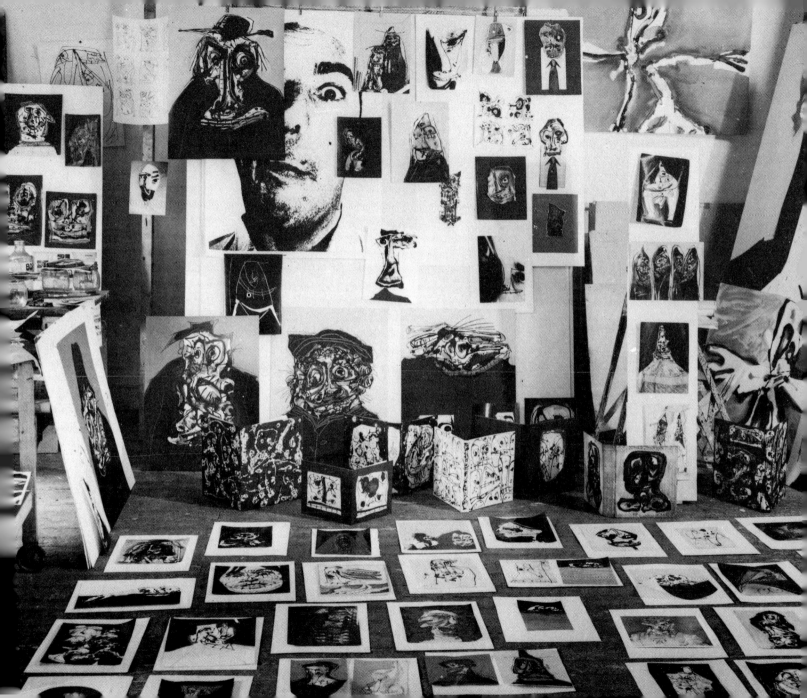

Acerca de las dificultades para escuchar la pintura

Yo pediría que el título fuera entendido literalmente, porque en el vasto y más bien fácil campo de las correspondencias todo el mundo está al tanto de la melodía del trazo de Botticelli o de los esfumados acordes de Claude Monet. Aquí aludo a algo concreto, a la dificultad real que me plantea la pintura cuando con todo derecho procuro escucharla, partiendo del principio recíproco de que la música, como la de Orfeo en el soneto de Rilke, nos dibuja sin esfuerzo un árbol en el oído. Así, mientras vuelvo a la improvisación de Charlie Parker en *Out of Nowhere*, veo distintamente las pinceladas que traza la melodía, y el resultado es un gran ventanal naranja en el que pequeñas nubes van y vienen como globos, una especie de Magritte pero a los saltos, dése usted cuenta.

Frente a esa traslación nada abstrusa, ¿por qué hasta hoy no he escuchado un dibujo o una pintura? Hablo, por supuesto, de mis dificultades; acaso alguien me hará llegar un día la música que conoció mirando este libro. No me sorprendería que fuese más bien percusionante, muy Max Roach, con estallidos por el lado de los címbalos, en todo caso llena de ese *swing* que en Saura no necesita del sonido para barrernos la cara con sus espléndidas escobillas.

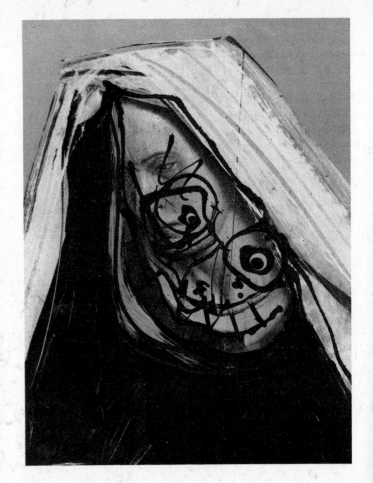

Un Antikafka más

Me apena confesar que todos mis esfuerzos han fracasado, y que después de años de lucha no he conseguido convertirme en un cocodrilo.

He agotado gota a gota las tentativas más diversas, procediendo con una paciencia de lentas patas y ojos disimulados, asomando apenas sobre el fangoso discurrir del tiempo. Al principio no me parecía demasiado imposible, iba a la orilla del río y abría la boca como si quisiera tragarme el sol. Pasaban las horas, pero el tradicional pajarillo que monda los dientes del cocodrilo no revoloteaba sobre mí. Harto de esperanza inútil me resignaba y me volvía con la cabeza gacha, como jamás hubiera vuelto un cocodrilo.

Llegué incluso a vencer mi horror al agua, esperando que la metamorfosis se cumpliera alguna vez en el elemento natural de los saurios (¡dulce nombre!). No faltarán testigos de mi tesón, enormes escarabajos negros y enloquecidas mariposas tropicales pueden dar crédito de mi ingenio, de mi lenta perseverancia en no ahogarme mientras boca arriba me aguantaba un estúpido desfile de nubes y aviones supersónicos. ¿Quién podría desmentir tanta esperanza activa y obstinada, tantas provocaciones a la rutina genética? Ni siquiera hoy, viejo y cansado, acepto la derrota. Al atardecer me asomo a los cañadones y allí, entre los juncos, acecho el paso de los cervatillos. Quizá si me abalanzara sobre uno de ellos me transformaría inmediatamente en un caimán, ¡ah el crujido de los tiernos huesos entre las multiplicaciones de mis dientes!

Pero ni siquiera hay cervatillos, empieza a hacer frío, debo volver a mi nido donde me espera indignada mi esposa; ya se sabe lo que son las lechuzas, su intemperante temperamento, el chirrido de su cólera que exalta los cementerios y echa a andar las cosas muertas, las interminables recriminaciones.

Efectos del qué dirán

Es bastante comprensible que si en una casa no tienen teléfono, a la familia le caiga más bien mal que a la hora del almuerzo empiece a sonar apremiantemente la campanilla, y que la primera reacción del padre sea ordenarle al Pedro que vaya a ver quién llama a la puerta.

Desde luego el padre ordena y el Pedro obedece sin que ninguno de los dos ignore que es inútil, puesto que allí cualquiera sabe que la campanilla de la puerta suena de una manera por completo diferente.

Por eso cuando el Pedro vuelve y balancea negativamente la cabeza y parte del cuerpo, el padre y la madre se miran un momento como consultándose.

La campanilla suena otra vez, en realidad ha seguido sonando todo el tiempo pero ahora se diría que suena más fuerte.

El padre se encoge de hombros, ha hecho lo que podía.

La madre sigue mirándolo, escuchando la campanilla que suena y suena. "De todas maneras habría que atender", dice al final y sin dirigirse a nadie en particular.

"Andá vos", le ordena el padre a la Yolanda que es la mayor.

"¿Pero adónde?", dice la Yolanda.

"Haga lo que le manda su padre", dice la madre.

La Yolanda se levanta indecisa, se quita la servilleta.

"Bueno, ¿y qué digo?", pregunta como para ganar tiempo.

Todo se miran mientras la campanilla suena cada vez más irritada, más urgente.

"Decí que se equivocaron de número", ordena el padre.

"Y volvé en seguida que se te enfría la polenta", agrega la madre como si quisiera quitarle importancia a tanto ir y venir por la casa.

Mínima meditación ante uno de estos retratos imaginarios

Dicen que Sir Walter Raleigh, a la espera de su ejecución en la Torre de Londres, decidió escribir una historia general de la humanidad, manera bastante pasable de matar el tiempo y desquitarse así por adelantado del hacha que lentamente afilaban para desgajarlo de la vida.

Dicen también que apenas empezada la monumental empresa, un rumor de querella al pie de la prisión atrajo sus miradas y le dio a entrever un crimen; más tarde, el diálogo con carceleros y visitantes multiplicó las facetas de algo que Sir Walter había creído unívoco y perfecto en su simple, relampagueante horror de puñalada y alarido. Cuando comprendió, su modesto fuego del anochecer tuvo por alimento las páginas ya escritas; desde esa noche el prisionero aceptó sin subterfugios el decurso de las horas que lo acercaban a un cadalso aún no erigido.

Me acuerdo de esto por la televisión francesa, que en estos días ha mostrado "en directo" (así dicen ellos) las imágenes de una operación de terroristas en la embajada de Arabia Saudita, la toma de rehenes, las negociaciones, la partida de raptores y prisioneros a bordo de un minibús, la llegada a Le Bourget donde un avión habría de cambiarlos de cielo. Imposible imaginar más realismo, más proximidad (zooms perfectos, sonido impecable, comentarios de múltiples fuentes); imposible imaginar mentira, tontería, parodia más inane, más grotesca: drama al pie de una torre que millones de franceses contemplan convencidos, sin sospechar que un poeta inglés ajusticiado hace siglos lo invalida con su lúcido rechazo. ¿Quién puede aceptar lo que ve como infaliblemente cierto, y escribir la historia de la humanidad con una conciencia segura y monolítica? Ahora que periódicos, testimonios, revelaciones políticas, diplomáticas y policiales van mostrando la incalculable tela-

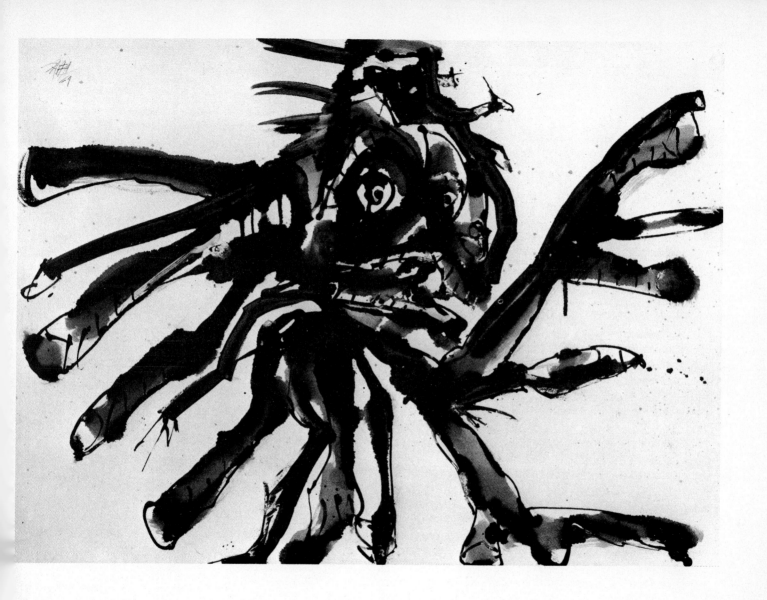

raña de ese secuestro, la visión "en directo" se degrada hasta la náusea. *No vimos nada,* es decir vimos imágenes privadas de sentido, de lo que define por debajo y por adentro toda imagen. Aquí, en cambio, a cada página una pluma o un pincel o vaya a saber qué artefactos saurianos van abriendo y cerrando un campo en el que habrá de instalarse una imagen que, ella sí, es "en directo": plenitud de sentido dándose a quien la aprehende con algo más que ojos condicionados por la credulidad.

La gran flauta

Por más que uno haga, qué resulta: alpiste. Vos te deshacés cantando y ahí tenés: viene la vieja y te renueva el agua de la bañadera. Cuando te ponen una hoja de lechuga (la que les sobró, roñosas del carajo), arman un lío que reíte de la orden de Malta: "Aquí tiene el canarito, tome, tesoro, bz, bz, bz." ¡El canarito! ¿Pero qué se creen éstas? Primero que yo soy un canario flauta de pedigrí, segundo que en la casa Paul Hermanos los compañeros de jaula me habían bautizado Siete Kilos teniendo en cuenta mi polenta de cantor. Y esta vieja abominable me viene a trabajar de "tesoro" y de "canarito". ¡Te rompo el alma, vieja ignominiosa! ¡Te perforo el encéfalo a patadas!

Esto a título general, pero más indignante me resulta la forma en que la vieja y sus hijas desconocen los valores de mi canto. Por la forma en que me imitan, silbando para estimularme (para estimularme, las desgraciadas) se ve que lo único que captan es la parte más vulgar y asequible de mi ejecución, digamos cuando estoy calentando los reactores y entre buche y buche de agua ensayo algunos bz bz bz, tri tri, tió tió tió, bz bz bz; en cambio se pierden irremediablemente el momento en que hago tj tj tj apk apk $\infty \infty \infty \sqrt{}\, x\alpha+\beta =$ imp imp.

¿De qué sirven la inspiración y el talento cuando el público no está al alcance del artista, puta que las parió?

Desembarcos en el papel

Uno podría llegar a pensar que la vida es eso, desembarcos, y que sólo la gran faramalla de la historia tapa con sus estrepitosos asaltos la sigilosa, incesante continuidad de otros avances, de otras conquistas. Este niño laboriosamente se entera de la entrada de Cortés en Tenochtitlán, y de cómo un elefante tras otro con Aníbal estropeando los Alpes, guay de confundir las fechas y los nombres, pero en ese mismo instante su inocente maestra no ve cómo el lápiz del alumno juega a desembarcar en la página en blanco, hay parlamentos, indecisiones, alguien quema sus naves o pasa una goma para empastar todavía más los errores logísticos o topográficos, no importa porque ya se está, hay asalto y entrada, no hacen falta los estandartes del rey cuando ese monigote de rígidos miembros se instala en el centro de la blancura conquistada, convierte el papel en tierra de hombres.

Ya más profesionales, los que desembarcan con fines deliberados, la belleza o el terror, la conjura o el exorcismo, coinciden extrañamente (acaso alguno se sorprenderá al saberlo) con los de un Cristóbal Colón, un Fidel Castro o un Neil Armstrong. A veces es de noche, a veces es por sorpresa, a menudo se dialoga o se vacila, se intercambian espejos y dijes por polvo de oro, como también se llega desde lo alto y se papeliza con un fino punto inicial en el Cráter de la Nieve. Fines y formas varían como la vida misma, pero el desembarco es siempre igual, hay capitán en tierra firme, hay avance hacia el objetivo último, hay sangre negra y mapas y estrategias: al término, infaltable, un sueño que se fija, alguien que empieza a pensar en un nuevo desembarco.

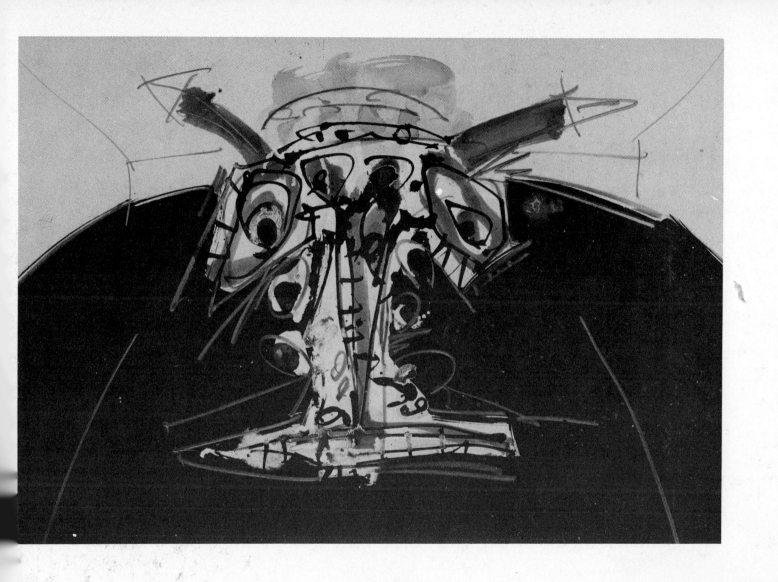

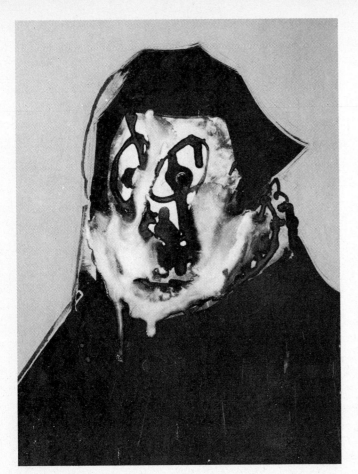

Aserrín aserrán

Empezaron por quitarle la pipa de la boca.

Los zapatos se los quitó él mismo, apenas el hombre de blanco miró hacia abajo.

Le quitaron la noción del cumpleaños, los fósforos y la corbata, la bandada de palomas en el techo de la casa vecina, Alicia. El disco del teléfono, los pantalones.

Él ayudó a salirse del saco y los pañuelos. Por precaución le quitaron los almohadones de la sala y esa noción de que Ezra Pound no era un gran poeta.

Les entregó voluntariamente los anteojos de ver cerca, los bifocales y los de sol. Los de luna casi no los había usado y ni siquiera los vieron.

Le quitaron el alfabeto y el arroz con pollo, su hermana muerta a los diez años, la guerra de Vietnam y los discos de Earl Hines. Cuando le quitaron lo que faltaba —esas cosas llevan tiempo, pero también se lo habían quitado—, empezó a reírse.

Le quitaron la risa y el hombre de blanco esperó, porque él sí tenía todo el tiempo necesario.

Al final pidió pan y no le dieron, pidió queso y le dieron un hueso.

Lo que sigue lo sabe cualquier niño, pregúntele.

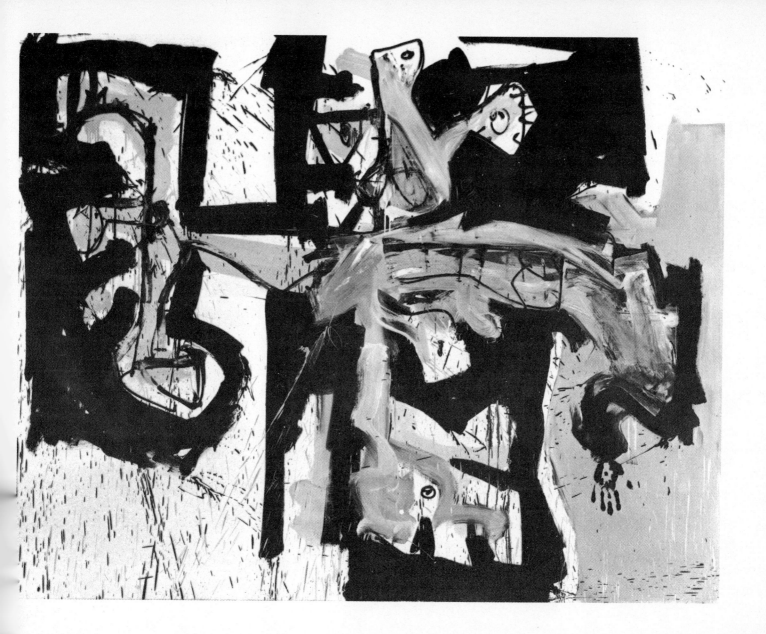

Cada cual como puede

Te lo diré francamente: apenas miro unos cuantos dibujos que me gustan siento que yo también, qué diablos, al final no es para tanto, cuestión de insistir y de técnica, tampoco ellos sabían al comienzo y mirá lo que les empezó a salir, pasa que uno está deformado por otras actividades, pierde el tiempo con las palabras o las ideas, sobre todo con las palabras. Gran rapto de decisión, habría que verme en esos momentos, taxi a la papelería donde empleada estupefacta empaqueta kilos de plumas, resmas, tintas y siempre alguna que otra cosa cuyo destino y funciones me son perfectamente desconocidos pero que conviene tener a tiro por las dudas, ya otros han dicho que la mano aprende por su cuenta si se la deja, y entonces en una de esas agarra el aparato y cuando te das cuenta tenés a las señoritas de Avignon en mucho mejor, hay que darle su chance al azar y a la paciencia, no te parece.

La paradoja es que si yo pudiera hacerte un dibujo para mostrar la forma en que procedo, más de cuatro temblarían, pero al final son ellas, las malditas escolopendras que empecinadamente se ponen en fila para explicar (¡explicar!) las cosas. Me resigno, a lo mejor estas imbéciles son capaces de darte una idea de cómo dibujo, es más o menos algo que empieza con una mesa llena de libros, vasos y ceniceros bruscamente tirados al suelo para dejar un espacio sagrado, una arena siberiana si me aceptás el símil. Casi siempre elijo la tinta china y un pincel gordo porque son cosas que ayudan harto cuando no se es Alberto Durero, y entonces plaf, una espléndida forma central de la que deberían ir saliendo diversos plups, smunkts y vloufs, pero ya de entrada la chorreadura y el desenfreno pánico cunden a tal punto que por cada plup se ven surgir cuatro o cinco schlajs, cuya repugnante tendencia a entrelazarse con los smunkts y los vloufs es una de esas cosas que me sumen en la tarantulación más espasmódica. Eso sí, nunca dispuesto a dejarme ganar de mano por casualidades no provocadas, ataco de lleno con el sistema galáctico y crepitante cuya técnica procede directamente de David (el que mató a Goliat, no el pintor), y el pincel-honda reduce con una granizante viruela negra los sectores más perjudicados por los schlajs. Pero ya ni esto basta, una posesión dionisíaca me enardece a tal punto que nada de lo pictórico me es ajeno en la lucha, en la diluviante contraofensiva; hay un momento en que media docena de pinceles corren de un lado a otro, algunos con tinta y otros por el suelo, llega ese minuto horrible en que se descubre que el codo no entra en el frasco chino o que es difícil estampar ideogramas con los botones del chaleco sin que el tintorero se rehúse a recibir prendas que degradarán su profesión. Este zapato que esgrimo como una maza de armas para aplastar a los schlajs desencadenados por un hondazo demasiado relleno, veinte dedos atajando diversos arroyuelos que estropearán el único vlouf realmente logrado, la nariz con que trazo un foso infranqueable en torno de un esbelto smunkt, ¿alcanzarán a mostrar mis ambiciones, mis esfuerzos, mis dibujos? Carajo, Antonio, ¿por qué no me ayudas?

Territorio de Jean Thiercelin.
**Perdido en un verde rincón del
Mediodía, Thiercelin cumple un doble
trabajo de poeta y de pintor. De eso
se habla ya en el texto sobre Alois
Zötl, a la vez que aquí se busca una
vez más el difícil contacto con una
obra admirablemente secreta.**

CONSTELACIÓN DEL CAN

En un terreno absoluto ninguna pintura necesita de la palabra, pero histórica, temporalmente, el pintor y el espectador cuentan de alguna manera con ella, la provocan y la alimentan. No siempre, sin embargo, se advierte esta diferencia: Si hay una pintura que reclama al crítico como intercesor, hay otra que por derecho propio prefiere la voz del poeta. Frente a las pinturas de Jean Thiercelin podrán alinearse las referencias culturales, se escucharán palabras como copto, arcaísmo, obsesión, bizantino, frescos románicos; el poeta lo sabe, pero sabe asimismo de una operación que se cumple fuera de la historia, que suscita en la tela un territorio intemporal, un presente atávico en el que la recurrencia de las imágenes que Thiercelin llama *los antepasados* es una vez más el espejo del shamán que revela los arcanos de la raza, la continuidad del gran terror de ser un hombre y estar vivo entre muerte y hogueras. Creo que ciertas figuras que ninguna ley de la razón reconoce, rigen nuestra libertad más secreta, ésa que tiende sus puentes por fuera de los órdenes de la ciudad; si ya en una ocasión hablé de Rilke, el perro-lobo de Jean Thiercelin, no puede sorprenderme hoy, mientras miro sus pinturas, que vengan a mi memoria unos versos donde el poeta de Duino se pregunta, mientras escribe, quién o quiénes están murmurando junto con él y a través de él las palabras que traza su pluma; también Thiercelin ha de preguntarse qué manos sostienen con la suya ese pincel de donde nacen los rostros de un linaje obstinado, el murmullo pavoroso de la sangre común que enlaza tantas venas para burlarse del coágulo final, para lanzar su tigre a ese salto infinito que termina y renace en nuestros ojos.

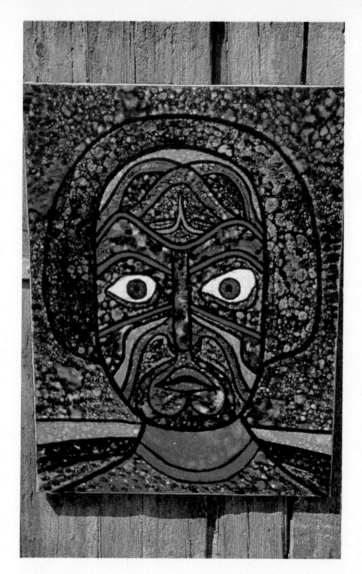

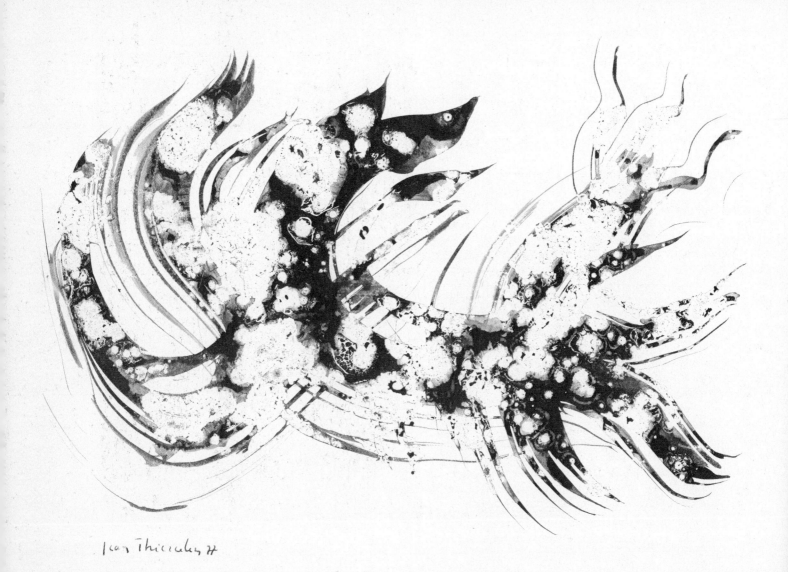

Jean Thiercelin 71

*Territorio de Sara Facio
y Alicia D'Amico.*
**Fotógrafas de Buenos Aires, autoras
de admirables retratos, Sara y Alicia
descendieron al infierno de un
manicomio y de él trajeron un
testimonio que bien merece su título
de** *Humanario.* **Mi texto no hubiera
sido escrito si yo no conociera desde
hace mucho su bondad y su comprensión;
evitando lo espectacular o lo
aberrante, Sara y Alicia nos acercan
como pocos a una realidad que por fin
se está abriendo paso entre
hipocresías, prejuicios y temores.**

ESTRICTAMENTE NO PROFESIONAL

Nada sé de la locura que muestran las imágenes de este libro; sólo puedo asomarme esperanzadamente a las nuevas corrientes psiquiátricas que refutan una división demasiado cómoda entre cuerdos y locos, y sostienen que muchos de los seres que pueblan infiernos como el que aquí se desnuda podrían estar de nuestro lado si nuestro lado no mantuviera con tan persistente eficacia los diversos ghettos que protegen la ciudad del hombre normal.

Es cierto que de alguna manera los poetas nos proponemos siempre como los antagonistas de cualquier ghetto, y antecedemos aunque sólo sea cronológicamente a los psiquiatras que están echando abajo tantas alambradas y gorros de cascabeles; nadador entre dos aguas, el poeta no sabe gran cosa de eso que, sin embargo, algo en él sabe y formula. Es así que quiero aludir aquí a zonas esquivas e indefinibles, a atmósferas aparentemente garantidas por una normalidad pasteurizada pero de las cuales pueden asomar lentamente, desde un guante de goma roto o una escoba apoyada en la pared, presencias para las que no hay otra definición que el acatamiento, antes o después de las palabras con que la insolencia o el miedo buscan definir para mejor encerrar.

La gran paradoja es asomarse a la locura sin estar loco, ser el mirón al borde del acuario donde el pulpo hace y deshace soñoliento sus vagas nubes de tabaco y pesadilla. Cuando afloran de nuesto lado algunos raros testimonios de esa realidad inalcanzablemente contigua, lo que se alcanza a decir y a entender —doble proceso mediatizador y deformante— es apenas una ráfaga lejana, la puerta que se entorna para dejar pasar un hilo de luz y acaso un dedo o una mirada. Pienso en *Abajo*, el terrible y admirable relato de Leonora Carrington, esa *nekía* en vida de la que ella volvió como el personaje de uno de sus cuentos, con las manos deshaciéndose en

una lenta lluvia de conejos blancos; pienso en *L'homme-jasmin*, de Unica Zürn (las dos, mujeres de grandes iluminados del surrealismo, yendo hasta lo último de un itinerario delirante que en ellos se detiene con prudencia al borde de la pintura), Unica Zürn viviendo una espiral persecutoria que nada ni nadie pudo detener, saltando de incendio en incendio hasta la llamarada negra del suicidio. No entraré en el catálogo de tanto Hölderlin, de tanto Gérard de Nerval que desde la frontera indefinible pudieron alcanzarnos sus oscuros libros de bitácora; si aludo a una bibliografía célebre, si pienso en Nietzsche, en Swift o en nuestro Jacobo Fijman, o veo moverse bajo mis párpados los fosforescentes pavorreales de Séraphine y los mandalas de Adolf Wölfli, estoy buscando la rendija de la puerta, rozando esos rumores que se retiran como arañas, negándome a

creer en el acuario total, en el pulpo allí y nosotros afuera. Porque la locura tiene simétricamente los mismos infinitos grados que diferencian a la razón; y el eje de esa simetría es la zona donde los contactos alcanzan aún a hacerse; más allá, en la locura o en la razón, las capas se estratifican, y mientras la inteligencia se desentiende brutalmente de toda referencia a esa otra manera mental, la locura se cierra sin apelación a todo mecanismo razonable. Si nuestra intuición fuera infalible, quizá los rostros que se ven en este libro permitirían descubrir cuáles de esos seres se mueven en la zona axial, de contacto, y cuáles están fuera de todo alcance; de la misma manera que si nuestra intuición fuera infalible, quizá las fotografías de jefes de estado, mariscales famosos, filósofos, banqueros, políticos e industriales, permitirían descubrir cuáles de esos seres se mueven en la zona axial, de contacto, y cuáles están fuera de todo alcance.

Siempre he sentido que alejándose de esa zona contigua entre cierta locura y cierta cordura, los locos y los cuerdos se asemejan simétricamente en su proceso de ser cada vez más locos y cada vez más cuerdos. Finalmente, lo que pierde a ciertos locos es la forma insoportable que para la sociedad asume su conducta exterior; los tics, las manías, la degradación física, la perturbación oral o motora, facilitan rápidamente la colocación de la etiqueta y la separación profiláctica; es lógico, es incluso beneficioso para el loco, es una sociedad que aplica las reglas de su juego con las que nadie está autorizado a jugar. Pero en el otro extremo de esa simetría, allí donde la razón va siendo cada vez más razonante y razonable, donde la conducta exterior no solamente no ofende a la ciudad sino que contribuye a exaltarla y a enriquecerla, basta mirar de cerca para descubrir a cada paso la otra alienación, la que no sólo no transgrede las reglas del juego sino que incluso las estatuye y las aplica.

Supongo que Erasmo, entre muchos otros, ya habló de esto que no tiene nada de original; pero en nuestros tiempos, en que ya somos multitud los que nos inclinamos inquietos y esperanzados sobre un proyecto de hombre por venir, me parece más necesario que nunca señalar esos grados extremos en que la inteligencia y la cordura se encierran en su propia saturación y se vuelven mucho más peligrosas que la locura del hospicio. No es por casualidad que estoy pensando en este momento en Adolf Eichmann, tan extraordinariamente inteligente; y sin caer en tremendismos, la forma escogida por la junta militar chilena para *sanear mentalmente* el país, ¿usted la pone del lado de la cordura?

La única suerte que tienen ciertos coleccionistas maniáticos, ciertos multimillonarios que pagan guerras y genocidios para multiplicar una fortuna que ya no les sirve para nada a fuerza de inmensa, ciertos Pinochets y ciertos Francos, es que no se babean; este pequeño detalle húmedo es la sola razón por la cual no han sido encerrados y además fotografiados por Sara y Alicia. Repito que nada de esto es original; pero tal vez por eso mismo lo repito, porque la ciudad, la sociedad, nos ha condicionado para distinguir entre locura y cordura a base de presencia o ausencia de síntomas espectaculares o deprimentes. Es profundamente simbólico que Albert Einstein, armado de su pelo revuelto y su tricota, daba muchas veces la impresión de un loco perdido en la calle y en sus sueños; y es sabido que una vez que la reina de Bélgica lo invitó a ir a su casa de campo (rascaban sonatas para violín y piano y se divertían muchísimo), Einstein se confundió de lugar y desde el café de una pequeña estación ferroviaria llamó por teléfono a *la reina*, momento en el cual varios patrióticos parroquianos belgas procedieron a sujetarlo por la tricota pensando que era un loco dispuesto a asesinar a la soberana. La ciudad tiene sus signos y los interpreta tal como se los han enseñado, qué demonios.

La gente astuta hará notar que la diferencia esencial entre locura y cordura no está ni con mucho en las manifestaciones exteriores, sino en el hecho de que el loco es un hombre que *está solo,* que no tiene relación con

nuestro tablero de dirección así como nosotros no la tenemos con el suyo. Esto es tan cierto que G. K. Chesterton pudo afirmar paradójicamente que el loco no es aquel que ha perdido la razón, sino justamente aquel que lo ha perdido todo menos la razón. Y esta razón funcionando fuera de lo que nos es común, teje sus telarañas recurrentes dentro de una órbita privada e inalcanzable. Pero aun si todo eso es aceptable, no creo que invalide mi sospecha de una simetría entre los grados progresivos de agravación de la cordura y la demencia; porque, ¿qué es ese *todo* que el loco ha perdido? Exactamente lo mismo —pero sin la inocencia que delata al insano— que ha perdido el profesor ilustre concentrado a lo largo de su vida en la etimología o la física nuclear o la vida amorosa de Simón Bolívar. Ya el excesivamente olvidado Anatole France mostraba cómo lo que él llamó "la estantería del especialista" era una hábil maniobra (a veces inconsciente, a veces hipócrita o cobarde) para desinteresarse por completo de las pulsaciones profundas de una humanidad en lucha consigo misma, para mantener una cómoda neutralidad en el interminable combate de Ormuz contra Arimán. Perderlo todo menos la razón; claro que sí, viejo Chesterton, sólo que esa pérdida —involuntaria en el loco (¿involuntaria?) y prudente en el cuerdo— es en el fondo la misma. La humanidad cuenta con un abrumador porcentaje de individuos que le dan la espalda, algunos encerrados en los asilos y otros leyendo ponencias en los congresos de la Royal Society o del Pen Club.

El poeta, que no acepta el lenguaje en su intención puramente racional, ve muchas cosas convergentes y colindantes en términos como razón y locura, e incluso prefiere eliminarlos para aprehender directamente eso que es un loco o un cuerdo; como está resueltamente instalado en la zona axial, su visión permeable le muestra todo proyecto de hombre por venir como una integración fecunda y saltarina de componentes que vienen de los primeros grados de la razón y la sinrazón, allí donde hay un territorio común, donde la lógica aristo-

télica no es soberana absoluta sino solamente constitucional. Esto, que hace temblar de indignación a los tecnócratas y a los comisarios, es el impulso que mueve a muchos revolucionarios en el plano de la acción o de la teoría, y por revolucionario hay que entender no solamente a los que luchan por la revolución sino a los que ya la han inaugurado en sí mismos y la transmiten a través de palabras o sonidos o pigmentos, sin hablar de aquellos en quienes se dan todos los componentes juntos, aquellos que mueren asesinados en una selva boliviana llevando hasta el final en el bolsillo el *Canto General* de Pablo Neruda.

Para volver a las imágenes de este libro terrible, en el que cada página es una isla de total soledad, de irreparable incomunicación, pienso en una frase que se deslizó hace años en un libro mío, y en la que el poeta proponía a su manera una explicación de la locura. Venía de una larga frecuentación de lo onírico, ese país de la noche en el que Leibniz o Spinoza o Descartes asistieron tantas veces a la propia transgresión de sus más queridos andamiajes lógicos; venía de esa incesante rebelión de las potencias más oscuras contra la claridad dialéctica de la vigilia. Siempre me sorprendió que el mecanismo de un sueño pudiera obedecer en un todo a las leyes diurnas, para ser sucedido instantes o noches más tarde por otro sueño en el que los más elementales acuerdos y correlatos de la razón eran violados, mutilados por una burla suprema. Al despertar de cualquiera de esos dos sueños, el cuerdo y el loco, el sentimiento era el mismo: habíamos creído igualmente en los dos, habíamos acatado de lleno la continuación de la normalidad o su ya impensable trastrocamiento. Frente a la conducta de algunos locos, a la seguridad y la fe que trasunta todo lo que dicen o hacen, y su frecuente cólera ante nuestra incomprensión, me dije que acaso la locura nacía de extrapolar un sueño de transgresión, un sueño del que ese hombre o ese niño no despertarían ya nunca, un sueño que había invadido y desplazado la vigilia, como lo hace el delirio, como lo hace la esperan-

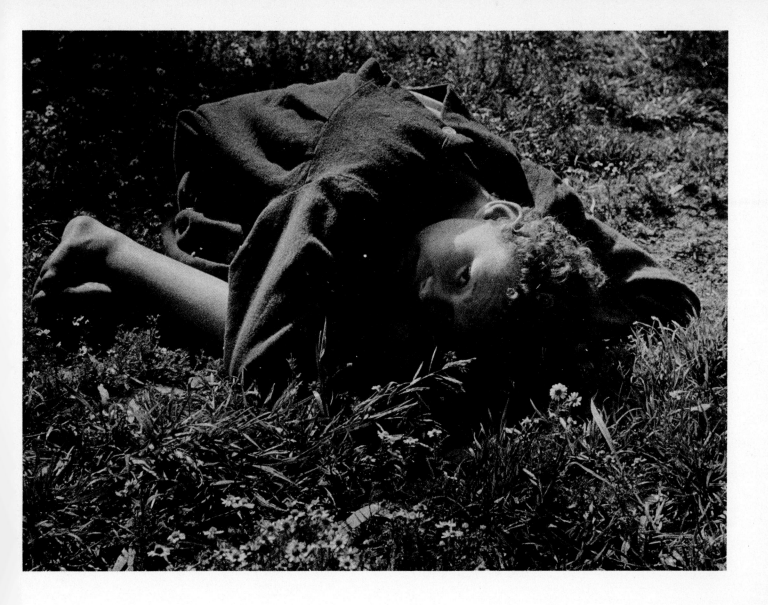

za, como lo hace el amor. Porque desplazar las categorías ordinarias no tiene nada de extraordinario, y en pequeñas dosis nos ocurre a cada momento, desde el plano del lenguaje en que metáforas y figuras alcanzan sus fines contra viento y marea lógicos, hasta el territorio de los sentimientos en que se operan las irrazonables metamorfosis de los seres amados o la sacralización erótica de zonas repugnantes en toda otra circunstancia.

Cuando escribí: *La locura es un sueño que se fija,* no imaginaba que años más tarde un hermoso texto de Luis María Ravagnan[1] viniera a apoyar en un terreno mucho más responsable que el mío esa entrevisión que por instantes me había deslumbrado. "Tal vez pudiéramos aceptar", se dice en la conclusión, "que en las perturbaciones mentales el sujeto se ha instalado en una persistente ensoñación en plena vigilia, mientras que la persona normal es capaz de retornar plenamente a ella cuando se libera de sus dramas nocturnos..." Los ojos que se ven en este libro pueden ser ojos que siguen y seguirán viendo un sueño que se ha implantado como la sustitución definitiva de una realidad por otra; y así como un personaje de ese mismo libro mío comprobó con amargura que de nada le valía dormir junto a la mujer amada, cabeza contra cabeza, procurando mezclar alguna vez sus sueños con los suyos, y que al despertar besándose y amándose, el recuento de la noche les daba dos sagas diferentes e inconciliables, también así nuestra interrogación de los locos, o sus a veces desesperados signos de socorro o de mensaje, se estrellan en una alambrada que sólo deja pasar vocabularios y gestos incomprensibles.

A ese aislamiento parecen pertenecer casi todos los sujetos que desde las páginas de este libro nos miran sin vernos, como miraron un instante la cámara que no formaba parte de su sueño. Extrañamente, hace unos días volví a escuchar el admirable disco que Susana Rinaldi dedicó a la poesía de Homero Manzi; de pronto, en el texto de *Definiciones para esperar mi muerte,* se recortaron estos dos versos:

...y a los desesperados que entregan el último gesto frente al paisaje final e instantáneo de la demencia.

Me di cuenta de que Manzi estaba hablando de este libro, en el que entregar el gesto resume el acto mismo de la fotografía. Sin conciencia de esa entrega, sin interés por todo lo que nos muerde desde adentro a cada página, el sueño de cada uno de esos seres continúa su discurso cíclico, cruzándose con otros sueños en cada patio, en cada cama, en cada una de esas cosas que para nosotros tienen un nombre que ellos no nombran, tienden un puente por el que ellos no pasan.

[1] *Los sueños y la locura,* en "La Nación", Buenos Aires, 14/10/1973.

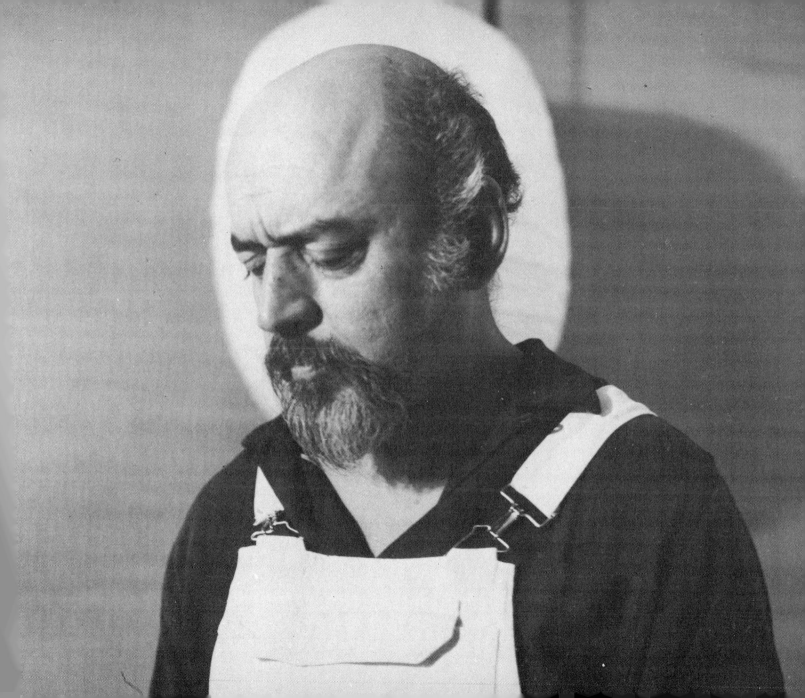

Territorio de Leo Torres Agüero.
**Al cabo de largos y sutiles periplos,
este pintor argentino ha alcanzado una
meta que es, como todas las metas
auténticas, despegue hacia lo
desconocido. Sus cuadros, mandalas
resplandecientes, me proyectan hacia
un terreno de difícil formulación;
por eso, a su manera, este texto es
apenas un balbuceo donde anida la
esperanza.**

TRASLADO

En algún lugar del que quisiera acordarme cité una estrofa de un poema metafísico indio, el *Vijñana Bhairava*, donde está dicho: *En el momento en que se perciben dos cosas, tomando conciencia del intervalo entre ellas, hay que ahincarse en ese intervalo. Si se eliminan simultáneamente las dos cosas, entonces, en ese intervalo, resplandece la Realidad.*

Tan claro, aparentemente. ¿Pero qué cabe entender por intervalo, máxime cuando se parte de la traducción de una traducción y se vive en un tiempo histórico que ya nada tiene que ver con el tiempo propio del poema? Hoy está tan de moda hablar de obra abierta, de incitación a completar las proposiciones del artista y del poeta; curiosamente, a nadie parece ocurrírsele que esa apertura también puede darse admirablemente en obras que según las apariencias se ofrecen como cerradas, por ejemplo estas pinturas de Agüero. Mi sentimiento personal de lo que trata de comunicar la oscura estrofa del poema indio se ha visto una y otra vez verificado por ellas, por algo que sólo atino a llamar pasaje y a la vez llegada y salida, por contradictorias que salten a la cara estas palabras anquilosadas de lógica occidental. Precisamente por eso, por desconfianza del vocabulario, me niego a toda tentativa de explicación; tampoco la da el *Vijñana Bhairava*, tampoco la busca Agüero cuando pinta. Habrá que seguir otros decursos, palpar con otras manos que las que teclean en esta Smith Corona eléctrica; en todo caso yo sé de rutas que no figuran en los planos de la ciudad, de una actitud inicial poco frecuente en nuestros ciclos de vida, una especie de despojamiento frente a la marcha, frente a lo buscado; como entrar desnudo a la sala de los exámenes, repitiendo el gesto inmemorial del amor, ese instante en que los cuerpos se encuentran sobre una tela blanca para enlazarse, para saber que sólo así se alcanzará lo que latía detrás de tanto simulacro, de tanto espejo para alondras.

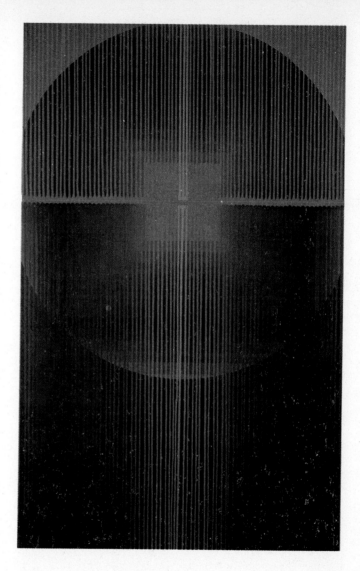

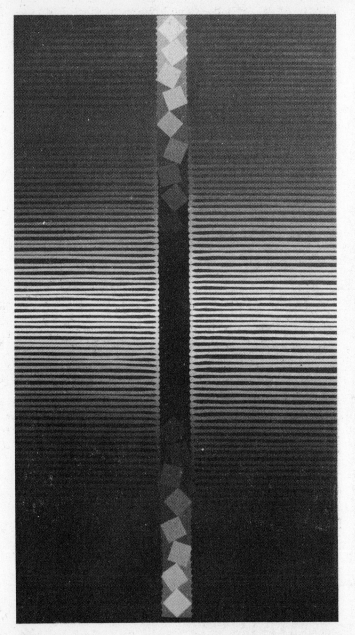

Por eso, cada vez, he sentido que la contemplación al mismo tiempo apasionada e inocente de estas pinturas llevaba a un lento traslado, a un territorio en el que un trabajo de sutil organización formal facilitaba algo más que el alto término estético de cada tela de Agüero. Si ese algo más es siempre el signo de toda obra cabal, su manifestación no es obvia ni le está dada a cualquiera. Hay ese instante en que la mirada sometida por esas máquinas lujosas, por ese mundo estroboscópico y fluorescente, tiene la posibilidad fugitiva de escapar a las adherencias mentales que se pegan a los sentidos, para más desnudamente entrar en un puro contexto óptico que entonces, paradójicamente, opera el traslado a otro contacto que el pintor ignora acaso puesto que no está en lo suyo preferirlo, puesto que su cuadro vale por sí mismo aunque a la vez pueda ser intercesor de otros accesos. Y así en este mundo concluido y perfecto, donde las rupturas y las tensiones cierran aún más el circuito de cada pintura, hay una manera de mirar que lo revela en otro plano, que lo hace de verdad obra abierta para mostrar, *en el intervalo,* lo que el poeta indio llama la Realidad. En todo caso para mí ese intervalo es siempre una lentísima succión y un brusco salto; cuántas veces he sido y seré la mosca en la tela de Agüero. Atrapado por ella, aquí y allá al mismo tiempo, mirándome desde el cuadro que miro, sé que ha habido apertura, que he pasado; pero la Realidad no es eso, como no lo es el hueco entre dos cosas en el *Vijñana Bhairava;* la Realidad está en nosotros mismos siempre que hayamos querido buscarla más allá, detectores de intervalos fulgurantes, y que saltemos luego de vuelta hacia este lado, libres de la red, riendo en un viento de felicidad, de reconquista.

Territorio de Leonardo Nierman.
Casi todos los cuadros de este pintor
mexicano despiertan en mí la maravilla
de la infancia, cuando bastaba mirar
a través de una bola de cristal o un
cuerpo translúcido para ver abrirse
una tierra de nadie donde cualquier
aventura de la imaginación era
posible. Mi texto es una tentativa
recurrente, una ansiedad por volver a
vivir el vértigo de la transparencia.

LAS GRANDES TRANSPARENCIAS

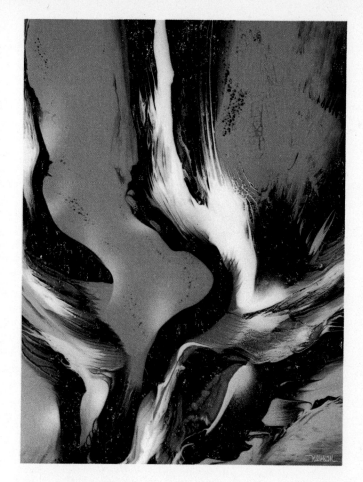

Lo autobiográfico termina por hartarlo, y aunque hablar de sí mismo en tercera persona no pasa de un ingenuo recurso retórico, lo prefiere para páginas como éstas en la que materias translúcidas y comportamientos de la luz son los personajes que verdaderamente cuentan. Imposible eliminarse como presencia puesto que todo eso viene de su memoria y va a darse en su palabra, pero el hecho de compartir el mismo plano del tema lo ayuda en ese viaje a las irisaciones, a los extrañamientos, al centro inalcanzable del ópalo y de la gota de agua.

En estos años ha confirmado una antigua sospecha: contrariamente a lo que parecen esperar o encontrar los críticos, las razones motoras de muchos de sus textos le vienen de la música y de la pintura antes que de la palabra en un nivel literario. Muchas páginas se han escrito para explicar cómo Borges o Macedonio Fernández o Franz Kafka, pero muy pocas buscaron "du côté de chez" Jelly Roll Morton, Sandro Botticelli, Frederick Delius, Duke Ellington, Louis Armstrong, René Magritte, Carlos Gardel, Bessie Smith, Remedios Varo, Mozart, Earl Hines, Paul Klee, nómina interminable y querida, Julio de Caro, Max Ernst, Bela Bartok, y basta de comas, esas puertas giratorias del recuerdo; aquí mismo un punto y aparte patético, insoportable y necesario.

Los hechos, además, lo han ido confirmando; en estos años ha sentido el deseo de caminar paralelamente a amigos pintores, imagineros y fotógrafos, ha escrito porque Alechinsky, porque Antonio Gálvez, porque Torres Agüero, porque Julio Silva, porque Reinhoud, porque Leopoldo Novoa. Escuchando cantar a Eduardo Falú le han nacido coplas, la voz de Susana Rinaldi le ha dictado tangos, palabras desnudas que están ahí esperando que las abriguen con música. Como un fulgurante *flashback,* las pinturas de Leonardo Nierman que apresan los cuatro elementos y lo que el artista llama la intuición del universo, lo asaltaron con una avalancha de recuerdos, de entrevisiones, de una sed cósmica que

quisiera decir, decirse. Una vez más las puertas del pasa-
do cerradas a doble llave para tantas cosas que parecen
importantes a la gente seria ("es increíble que no te
acordés de la cara de la tía Pepa") se abren de par en
par apenas hay colores y reflejos. Entonces a él le basta
entornar los ojos, porque esa es la llave paradójica: de-
trás, adentro, las visiones se despliegan en la pantalla de
los párpados.

Pero primero se necesita el niño, ese eleata, ese
presocrático en un feliz y efímero contacto con el mun-
do que la razón no tardará en distanciar y clasificar con
ayuda de maestras patéticas y parientes sentenciosos.
Como Tales, como Anaximandro, el niño se asomará
maravillado a lo fenoménico, y de tanto en tanto lo ex-
plicará para dominarlo, pensará con Anaxímenes que
los astros están fijos como clavos en una bóveda de cris-
tal, y que el sol es plano como una hoja. Próximo a la tie-
rra, a las baldosas, al borde de las mesas, a los vientres de
los mayores, al hocico amistoso de los perros, reptará
bajo las plantas del jardín con ojos y narices pegados a
una hormiga o a un caracol, siguiendo el avance de un
magnífico navío, la brizna de hierba que el canal de re-
gadío lleva hacia las islas de la aventura. Y a la hora de las
interminables, tristísimas comidas en la mesa donde se
discuten cosas importantes, de cuando en cuando una
palabra se desprenderá de las otras como un cairel bri-
llante, y él se la llevará hasta la almohada y la repetirá
como un caramelo entre los labios.

Pero el niño que hoy se acuerda neblinosamente
de esa nítida, recortada cercanía de las cosas, tenía ya un
pasado que a él mismo le era imposible rescatar; a los
siete u ocho años, cada vez que distraídamente alzaba
los ojos a un cielo azul de verano, algo como un des-
lumbramiento instantáneo le llenaba el olfato de sal,
los oídos de un fragor temible, y contra el espacio sin
nubes veía por una fracción de segundo algo como cris-
tales rompiéndose en un diluvio de facetas y colores.
Muchas veces interrogó a su madre buscando la clave
de algo en que había maravilla y terror; ella sospechó

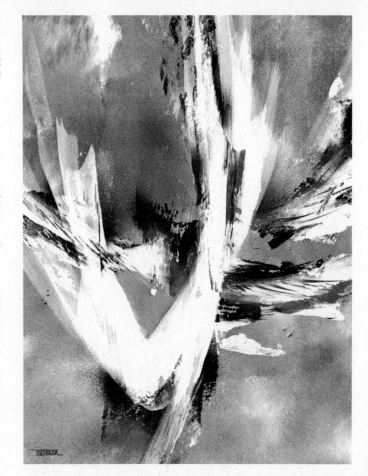

un recuerdo de la playa de la Costa Brava adonde lo
habían llevado siendo muy pequeño y donde un bañe-
ro (las señoras burguesas no entraban en el mar con sus
hijos) lo sostenía en los brazos contra las olas amenaza-
doras y fragantes. Aún hoy, le basta mirar un cielo muy
azul y respirar profundamente, para que por un instante
el fragor y la sal lo visiten, y el brillo cegador de cristales
trizándose. A nadie podía extrañarle que esa persisten-
cia de los contactos elementales lo condenara a mirar su

entorno como a través de un calidoscopio, olvidándose de lo importante para escoger los juegos de la luz en los tapones facetados de los frascos de perfume o prismándose en las gotas de agua, la coloración de cada vidrio de la mampara que separaba los patios de la casa de la infancia. Y que las palabras donde todo eso dormía para despertarse sonido y luz cuando él interminablemente las repetía —gema, topacio, lente, cairel, fanal, translúcido, arcoiris, opalina— lo llevaran a un ritual de evocaciones en plena noche, durante las enfermedades, en la modorra de las convalecencias: decir *gema* y ver lo rosa, lo transparente, lo prismado de la caverna de Alí Babá; pensar *faceta* o *bisel,* y recibir desde la imaginación un abanico newtoniano, epifanía total y suficiente que ningún manual de física podría darle jamás.

Era el tiempo en que se jugaban encarnizadas partidas callejeras con bolitas de vidrio en las que prodigiosos misterios de fabricación depositaban espirales, entrecruzamientos de haces de colores, vías lácteas, burbujas de aire suspendidas en un diminuto cosmos que los dedos sostenían contra la luz y que el ojo exploraba a quemarropa. En una caja especial se iban acumulando las preferidas, las únicas que jamás arriesgaría en el juego; en su cama de sarampión o de bronquitis, rodeado de libros y de atlas y del Pequeño Larousse Ilustrado, bastaba encender la lámpara y acercar a los ojos la bolita celeste con la espiral roja, la verde con los laberintos negros, o la misteriosa por desnuda y humilde, simple vidrio rosado cuyas imperfecciones eran el viaje más vertiginoso, los cráteres y las galaxias y ese sentimiento de haber roto las amarras de la tierra, de saltar a otra realidad como antes y después la saltaría con el capitán Nemo, con Legrand y Júpiter, con Ciro Smith, con Porthos y Lagardère, con Esmeralda y Sandokan. Ese ingreso en los colores y las transparencias como en una cuarta dimensión del sueño ahondaba en lo incomunicable, se volvía el secreto sigiloso que los compañeros de juegos violentos ignoraban, el avance de Gordon Pym en su delirio translúcido de hielos, oyendo como él también creía oír la lla-

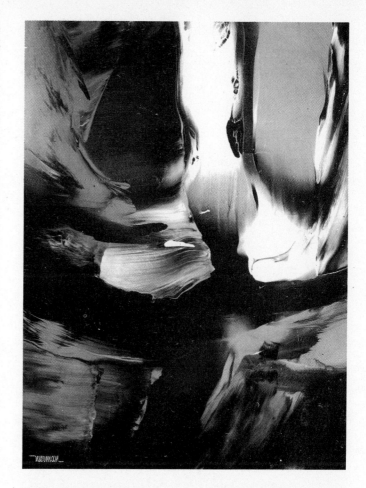

mada del pájaro polar, ese *tekeli-li!* con el que Edgar Allan Poe había cifrado un destino ya indecible.

Había cosas menos mágicas pero igualmente capaces de extrañarlo; ciertos caramelos chupados a medias se volvían piedras preciosas en las que triunfaban el verde y el naranja; el papel marmolado con que los niños argentinos hacendosos forraban sus cuadernos lo iniciaba en una trémula teoría de laberintos que su dedo Teseo podía recorrer mientras la maestra explicaba la

más que aburrida batalla de Ituzaingó. Las exploraciones de una siesta lo llevaron a un cajón de cómoda donde bajo recortes de terciopelo y tarjetas postales de Davos y de Klosters dormían cinco o seis cristales de anteojos, guardados vaya a saber por qué prudencia económica, y que su abuela le prestó sin condiciones. Primero fueron las observaciones a pleno sol, los efectos de lupa o de empequeñecimiento de las imágenes, la mosca bisonte o el pato polilla; esa noche, contra el cielo fosforescente del verano de Bánfield, tendido en el césped atacó los astros con sus pulidos vidrios, los vio disolverse en una neblina temblorosa hasta el minuto en que al combinar casualmente dos cristales fue el nuevo Galileo, el telescopio renacía en un suburbio de Buenos Aires, las estrellas dejaban de titilar y se volvían puntos fijos y terribles, amenazadoramente más cercanos. Corrió a anunciar el descubrimiento a su familia, que lo recibió con la indiferencia distraída que también debió conocer Galileo; como tantas otras veces, esa noche supo que de alguna manera estaba solo, que nadie lo acompañaría fuera de los mapas usuales. Las canciones que lo hacían llorar no eran las de moda, nadie en su casa parecía detenerse en las palabras y darlas vuelta como un guante, gozar con los palíndromos, los acrósticos, los anagramas como camafeos de la memoria. Sonidos que eran luces, colores vibrando en el oído: Pitágoras, Atanasio Kircher y Mallarmé en ese pequeño salvaje de rodillas siempre sangrantes contra un mundo de cosas unívocas, de finalidades precisas.

Por un tiempo todo eso pareció hallar icono y altar en el reloj de viaje de la abuela, sólo permitido como ceremonia de convalecencia. El estuche de cuero, forrado de terciopelo violeta, olía a París, a camarotes de crucero por las islas griegas, a hoteles de Deauville, recuerdos escuchados en tantas sobremesas poblaban esa materia tibia que el niño bebía con el olfato y los dedos antes de lentamente abrirlo y sacar la joya transparente. La máquina dorada latía en la caja de cristales biselados, los engranajes funcionaban con una levísima música, cada faceta era un sistema diferente de volantes y pequeñas campanas, y el botón en lo alto echaba como a volar otras ruedas, algo temblaba durante un segundo y entonces se oía dar la hora menuda y diáfana nadando en un mecanismo de acuario. Ahora la adolescencia podía empezar; el tiempo del reloj de viaje había sido un tiempo privilegiado y diferente que nadie podría quitarle ya, que nada tenía que ver con el horrendo llamado de hojalata del despertador que durante tantos años lo volcó diariamente en los estudios, en eso que inevitablemente comenzaba y que la familia llamaba la vida y el trabajo.

Al final, sin batalla y solapadamente, las palabras pudieron más que las luces y los sonidos; no fue músico ni pintor, empezó a escribir sin saber que estaba eligiendo para siempre, aunque su escritura guardaba todavía el contacto con los vidrios de colores y los acordes de un piano ya cerrado. Era inevitable que la estética simbolista le pareciera el único camino, que su primera juventud se ordenara bajo el signo de las correspondencias, que la poesía finisecular francesa se mezclara con Walter Pater, con Scriabin, con Turner, con Whistler, con D'Annunzio. Cuando eso quedó atrás y él entró en su tiempo tumultuoso y se supo latinoamericano, no lo hizo con desprecio ni despecho, su corazón guardó el prestigio de las irisaciones y resonancias; en un mundo de sangre y de revolución ya no habrían de fascinarlo como antes el crisopacio o las atmósferas sonoras de un Delius, pero sin ellos, sin esa fidelidad irrenunciable, no hubiera encontrado los caminos que encontró. Siempre se dará en él, en algo de él, esa hora fuera del tiempo donde los juegos de luz de un vitral o de una pintura de Nierman, el escalofrío a pleno sol del fauno de Debussy, la resonancia de palabras que laten como un pulso, lo devolverán a una condición privilegiada, a un instante de temblorosa maravilla; otra vez, contra el cielo azul, un fragor de cristales rotos, un olor quemante de sal, un niño que juega con lentes e interroga los astros.

Territorio de Luis Tomasello.
Basadas en formas rigurosas, las obras plásticas de este artista argentino despiertan conductas sigilosas en la luz y el color. La eterna sed humana de transformación y de mutación buscan decirse en un texto muy a la zaga de lo que Tomasello descubre y muestra en cada pieza que nos propone.

LA ALQUIMIA, SIEMPRE

Tengo mala memoria, y si me preguntan por los detalles de tantos libros o películas que marcaron mi vida, descubro con asombro que esa marca es como las cicatrices, algo que apenas guarda relación con el bisturí o el pedazo de vidrio que alguna vez abrieron la piel e hicieron saltar la sangre y el grito.

Quizá por eso, lo poco que me queda en el recuerdo tiene una fuerza que busca compensar la pérdida del resto. Alguien me preguntó el otro día por qué menciono con admirada emoción los novelones de Víctor Hugo, marcas mayores de mi infancia, y de golpe descubrí una vez más que poco podría decir de ellos en detalle. De *Nôtre-Dame de Paris,* por ejemplo, sólo recuerdo con precisión el juicio al poeta en la Corte de los Milagros, la horrible muerte simultánea del arcediano y de Esmeralda, y una fórmula alquímica. Esta última, perdida vaya a saber en qué momento de la complicada trama, perduró en mi memoria con más fuerza que tantos episodios culminantes del libro. No sólo he escrito ya sobre ella, sino que obsesivamente, cada vez que me detengo ante una obra de Luis Tomasello, vuelvo a sentir la maravilla de aquel primer deslumbramiento —a los diez años, en un suburbio bonaerense— cuando llegué a ese pasaje incomprensiblemente perdurable.

No iré a buscar la referencia exacta, acaso menos bella que mi recuerdo. Alguien aludía al oro, triste y obstinado sueño de una alquimia venal, y daba la infalible fórmula: Con el sol en el cenit, abrir un agujero en la tierra, dejar que la luz del astro lo invada y lo llene, taparlo bruscamente para aprisionar los rayos temblorosos, y esperar algunos siglos; quien abra por fin esa cripta del sol, encontrará la luz cuajada en oro.

Como los alquimistas en su decadencia, he dejado de creer en la fórmula pero no en la sustancialidad intrínseca de la luz. Sus juegos que el azar inventa cada día en mi casa o en la calle, el espejo de la señora del

cuarto piso que envía su jabalina de plata contra el latón de un recipiente abandonado que lo devolverá ya más lento y pálido a la vitrina donde estoy mirando libros o tornillos, son apenas un atisbo de esa circulación de la luz dentro de la luz, de esas corrientes cálidas en el frío mar del espacio, de esas desobediencias rigurosas a una proyección ciegamente rectilínea que la naturaleza impone a la luz y que ella viola por jugar, por dar la vuelta a la esquina, por ser como nosotros, los desobedientes incurables. Por eso me fascina toda obra humana que de alguna manera colabora en esa gimnasia de la luz y de sus estados de ánimo, quiero decir de los colores.

La complicidad sutil y como displicente de Luis Tomasello juega a ordenar lo desordenado, a peinar minuciosamente la cabellera de la luz, pero por debajo de es-

ta disciplina hay el placer de liberar, en pleno rigor geométrico y plástico, algo como las emociones de la materia, su murmullo azul o naranja. Y ello sin necesidad del movimiento o del estímulo de fuentes externas; como en cualquier encuentro fortuito y feliz de elementos favorables, basta que la luz llegue a los nichos, a las colmenas aparentemente frías y austeras, para que un temblor de vida se difunda en el espacio contiguo y lo arrastre a su danza incontenible. Este alquimista no ha buscado congelar la luz en materia preciosa sino precisamente lo contrario: un objeto sólido e inmóvil se dilata en luz y color, tiembla en el espacio, late con el mismo corazón del que lo está mirando.

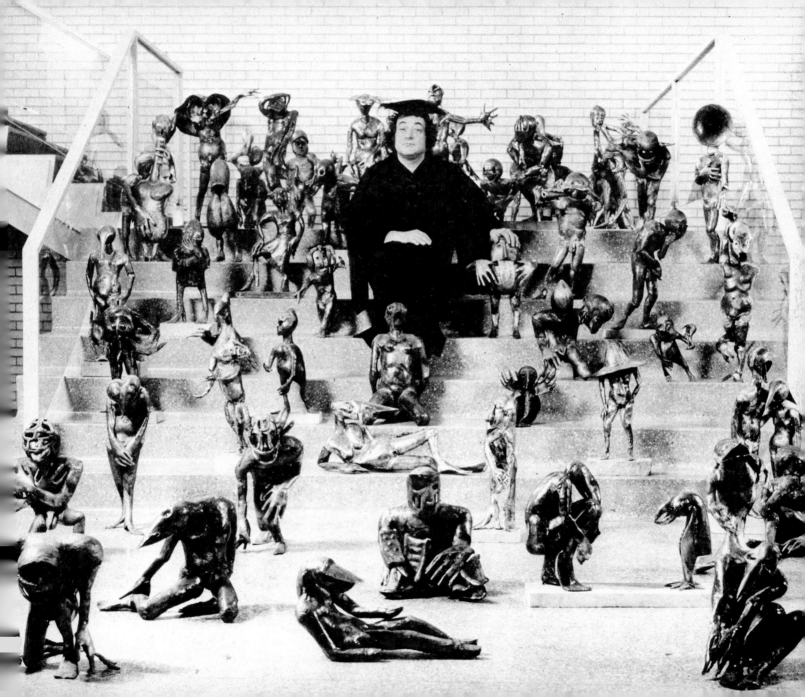

Territorio de Reinhoud.
Herederas libres de una tradición
flamenca que sobrevive a todos los
avatares del arte, las esculturas de
este artista belga provocan un
regocijo mezclado con temor, un recelo
frente a formas que sólo aceptan
jugar con nosotros para someternos a
su clima más profundo, donde habitan
demonios innominados. Mi juego, que
llena algunas páginas de *Último round,*
es una forma de defensa frente a esa
invasión que socava los reductos de
las cosas usuales, de las costumbres
cotidianas.

DIALOGO DE LAS FORMAS

Una sola corriente negra las enlaza en su pitón sin cabeza ni cola; ellas hablan para negarla, para afirmar un espacio vacío entre su forma y las otras formas que también hablan para negarla, para afirmar un espacio vacío entre su forma y las otras formas que también hablan para negarla, para afirmar un espacio vacío. Por fuera de ese tiempo demasiado humano que segmenta en vida/muerte, viejos/jóvenes, hombres/mujeres, buenos/malos, las formas hablan gesticulando como si la oposición de actitudes las recortara de la fuerza negra, del pitón Reinhoud que fluye de una a otra ondulando y volviendo sobre sí mismo. Un solo gran corazón ubicuo y con bigotes late para todas ellas, pero las formas inventan continuamente una lluvia de corazones privados que se enfrentan en una agitada batalla. Si murmuran, si discuten, es para aislarse y no para comulgar; una rabiosa cariocinesis las distancia y las individualiza. Constelación de cobre y hojalata, cada foco tiende hasta el límite su arco metálico. Se creen libres porque el pitón Reinhoud finge no estar allí como si ya hubiera ingresado en el octavo día abandonando a sus criaturas. Ellas saben que el pitón finge no estar y el pitón sabe que ellas fingen que no lo saben. Entonces hablan como lo que son, figuras de una kermesse que no se toma demasiado en serio para mejor distanciarse del orden que las espera implacable al término de la fiesta. Se atacan, se odian y se aman parodiando el mundo de antes y de después de su alegre aquelarre; lo anulan imitándolo, mostrándolo. Cuántas palabras para decir apenas una, Flandes.

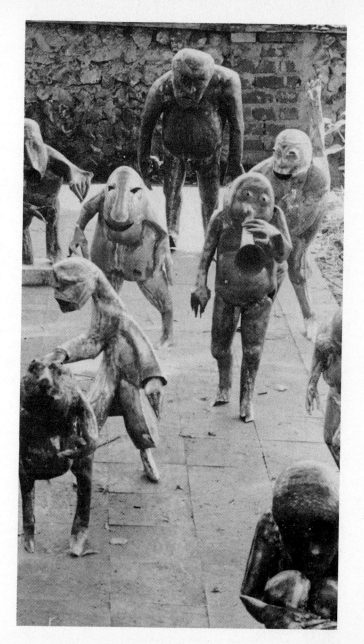

Territorio de Adolf Wölfli.
Largamente se habla de él en *La*
vuelta al día en ochenta mundos;
imposible·no reiterar aquí ese
homenaje a un enfermo mental suizo,
encerrado para la mejor protección de
la buena gente, y que construye una
obra con las características de la
invención delirante, pero que acaso
es copia fiel de algún mundo del otro
lado, sin puertas directas para los
que nos creemos sanos de espíritu.

YO PODRÍA BAILAR ESE SILLÓN –DIJO ISADORA

On n'observe chez Wölfli ni inspiration particulière et isolée, ni conception d'idées ou d'imagination bien distinctes; bien plus, sa pensée tout comme sa façon de travailler n'a ni de commencement ni fin. Il s'interrompt à peine, sitôt qu'une feuille est terminée, il en commence une autre et sans cesse il écrit, il dessine. Si on lui demande au début ce qu'il a l'intention de dessiner sur sa feuille, il vous répond parfois sans hésiter comme si cela allait de soi, qu'il va représenter un hôtel géant, une haute montagne, une grande grande Déesse, etc.; mais souvent aussi il ne peut encore vous dire juste avant de s'y mettre, ce qu'il va dessiner; il ne le sait pas encore, cela finira bien par prendre figure: il n'est pas rare non plus qu'il élude avec mauvaise humeur ce genre de questions: qu'on le laisse tranquille, il a plus intéressant à faire qu'à bavarder!

Morgenthaler, *Un aliéné artiste,* en: *L'art brut,* 2, pp. 42-3.

De una pierna rota y de la obra de Adolf Wölfli nace esta reflexión sobre un sentimiento que Lévy-Bruhl hubiera llamado prelógico antes de que otros antropólogos demostraran lo abusivo del término. Aludo a la sospecha de arcaica raíz mágica según la cual hay fenómenos e incluso cosas que son lo que son y como son porque, de alguna manera, también son o pueden ser otro fenómeno u otra cosa; y que la acción recíproca de un conjunto de elementos que se dan como heterogéneos a la inteligencia, no sólo es susceptible de desencadenar interacciones análogas en otros conjuntos aparentemente disociados del primero, como lo entendía la magia simpática y más de cuatro gordas agravadas que todavía clavan alfileres en figurillas de cera, sino que existe identidad profunda entre uno y otro conjunto, por más escandaloso que le parezca al intelecto.

Todo esto suena a tam-tam y a mumbo-jumbo, y a la vez parece un poco tecnicón, pero no lo es apenas se suspende la rutina y se cede a esa permeabilidad para consigo mismo en la que un Antonin Artaud veía el acto poético por excelencia, "el conocimiento de ese desti-

tad y anécdotas que es lo que interesa puesto que la inteligencia la pondremos ahora todos nosotros. Remito al libro para el *curriculum vitae*, pero mientras se lo consigue no cuesta nada recordar cómo el gigante Wölfli, un montañés peludo y tremendamente viril, todo calzoncillos y deltoides, un primate desajustado incluso en su aldea de pastores, acaba en una celda para agitados después de varias violaciones de menores o tentativas equivalentes, cárcel y nuevos arrinconamientos en los pajares, cárcel y más estupros hasta que al borde del presidio los hombres sabios se dan cuenta de la irresponsabilidad del supuesto monstruo y lo meten en un loquero. Allí Wölfli le hace la vida imposible a cuanto Dios crió, pero a un psiquiatra se le ocurre un día ofrecerle una banana al chimpancé en forma de lápices de colores y hojas de papel. El chimpancé comienza a dibujar y a escribir, y además hace un rollo con una de las hojas de papel y se fabrica un instrumento de música, tras de lo cual durante veinte años, interrumpiéndose apenas para comer, dormir y padecer a los médicos, Wölfli escribe, dibuja y ejecuta una obra perfectamente delirante que podrían consultar con provecho muchos de esos artistas que por algo siguen sueltos.

Me baso aquí en una de sus obras pictóricas, titulada (estoy obligado a referirme a la versión francesa) *La ville de biscuit à bière St. Adolf.* Es un dibujo coloreado con lápiz (nunca le dieron óleos ni témperas, demasiado caros para malgastarlos en un loco), que según Wölfli representa una ciudad —lo que es exacto, *inter alia*—, pero esa ciudad es de bizcocho (si el traductor se refiere a la loza llamada bizcocho esa ciudad es de loza, de bizcocho para cerveza o de loza *de cerveza*, o si el traductor entiende ataúd, esta ciudad es de loza o de bizcocho de cerveza o de ataúd). Digamos para elegir lo que parece más probable: ciudad de bizcocho de cerveza San Adolfo, y aquí hay que explicar que Wölfli se creía un tal Sankt Adolph entre otros. La pintura, entonces, concentra en su título una aparente plurivisión perfectamente unívoca para Wölfli que la ve como ciudad (de bizcocho

no interno y dinámico del pensamiento''. Basta seguir el consejo de Fred Astaire, *let yourself go*, por ejemplo pensando en Wölfli, porque algunas de las cosas que hizo Wölfli fueron cristalizaciones perfectas de esas vivencias. A Wölfli lo conocí por Jean Dubuffet que publicó el texto de un médico suizo que se ocupó de él en el manicomio y que ni siquiera traducido al francés parece demasiado inteligente, aunque sí lleno de buena volun-

((de bizcocho de cerveza (((ciudad San Adolfo)))))). Me parece claro que San Adolfo *no es el nombre de la ciudad* sino que, como para el bizcocho y la cerveza, la ciudad es San Adolfo y viceversa.

Por si no bastara, cuando el doctor Morgenthaler se interesaba por el sentido de la obra de Wölfli y éste se dignaba hablar, cosa poco frecuente, sucedía a veces que en respuesta al consabido: "¿Qué representa?", el gigante contestaba: "Esto", y tomando su rollo de papel soplaba una melodía que para él no sólo era la explicación de la pintura sino también la pintura, o ésta la melodía, como lo prueba el que muchos de sus dibujos contuvieran pentagramas con composiciones musicales de Wölfli, que además rellenaba buena parte de los cuadros con textos donde reaparecía verbalmente su visión de la realidad. Curioso, inquietante, que Wölfli haya podido desmentir (y a la vez confirmar con su encierro forzado) la frase pesimista de Lichtenberg: "Si quisiera escribir sobre cosas así, el mundo me trataría de loco, y por eso me callo. Tan imposible es hablar de eso como de tocar en el violín, como si fueran notas, las manchas de tinta que hay sobre mi mesa…"

Si el estudio psiquiátrico hace hincapié en esa vertiginosa explicación musical de la pintura, nada dice de la posibilidad simétrica, la de que Wölfli *pintara su música*. Habitante obstinado de zonas intersticiales, nada puede parecerme más natural que una ciudad, el bizcocho, la cerveza, San Adolfo y una música sean cinco en uno y uno en cinco; hay ya un antecedente por el lado de la Trinidad, y hay el *Car je est un autre*. Pero todo esto sería más bien estático si no se diera en la vivencia de que esos quíntuples unívocos cumplen en su destino interno y dinámico (trasladando a su esfera la actividad que atribuía Artaud al pensar) una acción equivalente a la de los elementos del átomo, de manera que para utilizar metafóricamente el título de la pintura de Wölfli, la eventual acción del bizcocho en la ciudad puede determinar una metamorfosis en San Adolfo, así como el menor gesto de San Adolfo es capaz de alterar por completo el comportamiento de la cerveza. Si extrapolamos ahora este ejemplo a conjuntos menos gastronómicos y hagiográficos, derivaremos a lo que me pasó con la pierna rota en el hospital Cochin y que consistió en saber (no ya en sentir o imaginar: la certidumbre era del orden de las que hacen el orgullo de la lógica aristotélica) que mi pierna infectada, a la que yo asistía desde el puesto de observación de la fiebre y el delirio, consistía en un campo de batalla cuyas alternativas seguí minuciosamente, con su geografía, su estrategia, sus reveses y contraataques, contemplador desapasionado y comprometido a la vez en la medida en que cada punzada de dolor era un regimiento cuesta abajo o un encuentro cuerpo a cuerpo, y cada pulsación de la fiebre una carga a rienda suelta o una teoría de banderines desplegándose al viento.[1]

Imposible tocar fondo hasta ese punto sin volver a la superficie con la convicción definitiva de que cualquier batalla de la historia pudo ser un té con tostadas en una rectoría del condado de Kent, o que el esfuerzo que cumplo desde hace una hora para escribir estas páginas vale quizá como hormiguero en Adelaida, Australia, o como los tres últimos *rounds* de la cuarta pelea preliminar del jueves pasado en el Dawson Square de Glasgow. Pongo ejemplos primarios, reducidos a una acción que va de X a Z a base de una coexistencia esencial de X y Z. ¿Pero qué cuenta eso al lado de un día de tu vida, de un amor de Swann, de la concepción de la catedral de Gaudí en Barcelona? La gente se sobresalta cuando se le hace comprender el sentido de un añoluz, del volumen de una estrella enana, del contenido de una galaxia. ¿Qué decir entonces de tres pinceladas de Masaccio que quizá son el incendio de Persépolis que quizá es el cuarto asesinato de Peter Kurten que quizá es el camino de Damasco que quizá es las Galeries Lafayette que quizá son el gato negro de Hans Magnus

[1] Muchos años después encontré este otro aforismo de Lichtenberg: *Las batallas son enfermedades para los beligerantes.*

Enzensberger que quizá es una prostituta de Avignon llamada Jeanne Blanc (1477-1514)? Y decir eso es menos que no decir nada, puesto que no se trata de la interexistencia en sí sino de su dinámica (su "destino interno y dinámico") que por supuesto se cumple al margen de toda mensurabilidad o detección basadas en nuestros Greenwich o Geigers. Metáforas que apuntan hacia esa vaga, incitante dirección: el latigazo de la triple carambola, la jugada de alfil que modifica las tensiones de todo el tablero: cuántas veces he sentido que una fulgurante combinación de fútbol (sobre todo si la hacía River Plate, equipo al que fui fiel en mis años de buen porteño) podía estar provocando una asociación de ideas en un físico de Roma, a menos que naciera de esa asociación o, ya vertiginosamente, que físico y fútbol fuesen elementos de otra operación que podía estarse cumpliendo en una rama de cerezo en Nicaragua, y las tres cosas, a su vez...

Territorio de Hugo Demarco.
Este argentino se vale del rigor como
aliado del juego para montar estrictas
máquinas de belleza. Su búsqueda de
posibilidades aleatorias me llevó a
acercarme a él a través de una
poesía permutante, presente ya en
Último round; todo lector puede ser
un jugador, el resultado será siempre
producto del azar en aquellas manos
que le den su máxima apertura.
En *Fuera de todo tiempo* y
Antes, después, se proponen
permutaciones de los versos. En
los restantes hay que jugar con
las estrofas.

POESÍA PERMUTANTE
Fuera de todo tiempo

espejismos
o amor
con cadenas
de olvido
inútiles
distantes
con flores
rituales
recintos
de lujo
juegos

de lujo
juegos
con cadenas
rituales
espejismos
o amor
recintos
distantes
inútiles
de olvido
con flores

distantes
con flores
de lujo
espejismos
o amor
rituales
recintos
inútiles
juegos
con cadenas
de olvido

recintos
rituales
o amor
espejismos
con flores
distantes
inútiles
de olvido
juegos
con cadenas
de lujo

720 círculos

cuando la gubia de las ranas
y las tijeras del murciélago
urden la cifra de tu pelo,
la sed, la curva de tu espalda

como un mensaje que se anula
en el decir del mensajero
para que el rey sepa el secreto
y reconozca la figura

todo confluye a la palabra
más sigilosa y encubierta,
dándole forma y desmintiéndola
en una sola tibia máscara

el giro de las estaciones
en el jardín enarenado,
la vuelta de los mismos astros
para los otros mismos hombres

el derrotero de la estrella
en la amapola de tu vientre,
la brisa que acaricia el césped
y escribe el último poema

el timbalero que dibuja
el ritmo de su telaraña
en ese oído al que ya basta
la antimateria de la música

Helecho

para que te remanses en tu noche
de ojos cerrados y de labios húmedos
tras esa extrema operación del musgo
en que mi cuerpo cede sus halcones

bajo el misterio cenital que te abre
los muslos de la voz con que murmuras
las enumeraciones de la espuma
donde otra vez la antigua diosa nace

mientras la sed se exalta en la confluencia
de las dos vías blancas que se cruzan
—Diana de las encrucijadas últimas,
luna de sangre entre las perras negras—

máquina de medusa y unicornio
en que se enreda el tiempo hasta arrancarle
la máscara sin ojos del instante
cuando caemos desde lo más hondo

en un jadear, un sílex de gemido,
algo que interminable se desploma
hasta que el torbellino de gaviotas
dibuja un ya borrado laberinto

junto al murmullo alterno que renueva
contra la almohada de algas y saliva
el doble agonizar donde desfila
una lenta teoría de panteras

Viaje infinito

para el que con su incendio te ilumina,
cósmico caracol de azul sonoro,
blanco que vibra un címbalo de oro,
último trecho de la jabalina,

la mano que te busca en la penumbra
se detiene en la tibia encrucijada
donde musgo y coral velan la entrada
y un río de luciérnagas alumbra,

oh portulano, fuego de esmeralda,
sirte y fanal en una misma empresa
cuando la boca navegante besa
la poza más profunda de tu espalda,

suave canibalismo que devora
su presa que lo danza hacia el abismo
oh laberinto exacto de sí mismo
donde el pavor de la delicia mora,

agua para la sed del que te viaja
mientras la luz que junto al lecho vela
baja a tus muslos su húmeda gacela
y al fin la estremecida flor desgaja

Antes, después

como los juegos al llanto
como la sombra a la columna
el perfume dibuja el jazmín
el amante precede al amor
como la caricia a la mano
el amor sobrevive al amante
pero inevitablemente
aunque no haya huella ni presagio

———

aunque no haya huella ni presagio
como la caricia a la mano
el perfume dibuja al jazmín
el amante precede al amor
pero inevitablemente
el amor sobrevive al amante
como los juegos al llanto
como la sombra a la columna

———

como la caricia a la mano
aunque no haya huella ni presagio
el amante precede al amor
el perfume dibuja el jazmín
como los juegos al llanto
como la sombra a la columna
el amor sobrevive al amante
pero inevitablemente

Homenaje a Alain Resnais

tras un pasillo y una puerta
que se abre a otro pasillo, que
sigue hasta perderse

desde un pasaje que conduce
a la escalera que remonta
a las terrazas

donde la luna multiplica
las rejas y las hojas

hasta una alcoba en la que espera
una mujer de blanco
al término de un largo recorrido

más allá de una puerta y un pasillo
que repite las puertas hasta el límite
que el ojo alcanza en la penumbra

por un zaguán donde hay una ventana
cerrada, que vigila un hombre

en una operación combinatoria
en la que el muerto boca abajo
es otra indagación que recomienza

ante un espejo que denuncia
o acaso altera las siluetas

Permutación en prosa

por un zaguán donde hay una ventana cerrada, que vigila un hombre desde un pasaje que conduce a la escalera que remonta a las terrazas en una operación combinatoria en la que el muerto boca abajo es otra indagación que recomienza ante un espejo que denuncia o acaso altera las siluetas tras un pasillo y una puerta que se abre a otro pasillo, que sigue hasta perderse más allá de una puerta y un pasillo que repite las puertas hasta el límite que el ojo alcanza en la penumbra donde la luna multiplica las rejas y las hojas hasta una alcoba en la que espera una mujer de blanco al término de un largo recorrido.

Homenaje a Mallarmé

como el caballo que denuncia
con el terror frente a su sombra
el simulacro de esa forma
que el hombre viste de hermosura

para que el ojo enajenado
vea en la flor un mero signo
allí donde cualquier camino
devuelve al mismo primer paso

y el juego en el que cada espejo
miente otra vez lo ya mentido,
y con los ecos del vacío
tañe la música del tiempo

donde la boca que te busca
sólo te encuentra si está sola
bajo las crueles amapolas
de esa batalla en plena fuga

Territorio de Fréderic Barzilay.
Cuando la fotografía segmenta,
particulariza, compartimenta un cuerpo
desnudo, la incertidumbre y la
inquietud ponen de manifiesto nuestra
imperfecta manera de mirar. La obra
de este fotógrafo francés vuelve
vertiginosa toda aproximación
erótica; un Marco Polo inmóvil pasea
su mirada por un país jamás bien
conocido, y su crónica se vuelve
pura imagen, sed extrema de una
imposible cartografía.

CARTA DEL VIAJERO

Je vous écris d'un pays lointain
Henri Michaux

Sí, pero a la vez nada puede estar más próximo que tanta vertiginosa lejanía, y esta carta que debió contener un informe de viaje, una descripción del país que se me había encomendado visitar, no admite ser escrita y enviada según las formas usuales. Lo usual no existe en este país, el mero estar en él envuelve en una incierta certidumbre, en eso que quizá siente la arena mientras resbala interminable en el cristal del reloj, midiendo las horas de un tiempo que es siempre un final y un comienzo, una lejanía y una contigüidad. Por eso no esperes de mí los mapas y los señalamientos fronterizos que sin duda deseabas; todo lo que alcance a decirte viene de algo que apenas se deja tocar por el lenguaje, algo que cede a la trampa de las palabras con el orgullo de esos animales que no aceptan el cautiverio y mueren calladamente en las jaulas que pretendían exhibirlos y nombrarlos.

Más vale decírtelo de entrada: a este país no se llega con armas y bagajes y propósitos. Ni siquiera se entra en él; nunca pude delimitar sus fronteras, en algún momento me vi en su paisaje y escuché el primer rumor de sus fuentes. Fijar imágenes en la memoria o en un papel sensible no lleva a ninguna cartografía; su lenguaje, con el que acaso querría ayudarme, no hace más que multiplicar un misterio incesante. No es interrogándolo que podría trazar sus meridianos o sus altitudes; cuando se ha llegado a él sólo se puede avanzar a lo largo de una lenta, extenuante pregunta que lo abarca por entero y que lo vuelve todavía más inasible.

Queda la analogía, por supuesto, único alimento de este informe que empieza por cualquier parte y que sólo terminará cuando el sueño o la impaciencia lo plieguen y le den su término arbitrario. Trata de imaginar

un país que parece regirse por perfumes, murmullos, tactos y colores. Quizá lo primero que me arrancó a eso que llamaré el otro lado o el antes fue su suave orografía que invitaba a perderse en rutas sinuosas, a entregarse sin lástima a sus infinitas repeticiones o alternancias. El signo de toda ruta es siempre una promesa, pero aquí no se busca un oasis de fin de etapa o una ciudad de albergues y sábanas frescas, la promesa es otra cosa, el punto central desde donde el viajero abarcará el país en un conocimiento y una visión totales, y será el país durante un interminable segundo fuera del tiempo. Fuera del tiempo ese segundo porque apenas cumplido ya estará de nuevo esperándose y esperándonos en el próximo término, habrá que recomenzar al alba una nueva ruta, ascender por laderas diferentes y beber en pozas de ambiguas aguas; fuera del tiempo porque el país, escúchalo bien, no tiene tiempo, es un presente que superpone sus valles, sus lagos y sus bosques como un niño superpone una y otra vez el mismo juego, el mismo ritual, el mismo cuento; y la delicia del país y del niño está en que lo mismo sea siempre otra cosa y que cada nueva cosa lleve siempre a lo mismo.

He viajado así por suelos nunca enteramente llanos, y viajar aquí es más caricia que paso, más tacto que movimiento. Este país tiene otras leyes; ir y venir, subir y bajar no se dan como en los nuestros. Lo recuerdo: casi en seguida, todavía envuelto en el vértigo del pasaje, me vi al pie de una colina que era necesario superar porque la promesa, eso que llamo la promesa estaba más allá esperándome. Y sin embargo no tuve que subir esa ladera de blanquísima textura, me sentí aspirado desde lo alto, ayudado como por una respiración profunda que nacía del paisaje y me impulsaba a la cima (había allí un pequeño volcán silencioso y perfumado). Y bajar tiene también una pauta diferente; al borde de una poza en cuyo fondo danza lentamente un pez rosado, o vacilando ante un precipicio que tapizan bosques de profunda sombra, cuántas veces me he sentido sostenido por un aire diferente, nadador del espacio des-

cendiendo sin prisa hasta alcanzar el agua o el musgo que me esperaban con su leve temblor de caricia.

Es así, acatarlo representa el olvido de todo lo que sabíamos y sentíamos antes de llegar a este país, y sobre todo ser de alguna manera el país, viajar por algo que nos viaja, ya no las geografías pasivas y los relevamientos que habíamos previsto sino un doble ir y venir, una respiración de los bosques que responde a nuestro aliento, un calor de los valles que nace también de nuestra boca. ¿En qué planeta estamos, cómo hemos podido llegar a este país? Me acuerdo: las primeras etapas fueron casi comparables a las del pasado, casi decibles con estas palabras que tratan de alcanzártelas. El silencio, la tibieza y la inmovilidad parecían los signos de la tierra y de las aguas como en tantos países templados de nuestro globo. Sin transición perceptible, acaso en el negligente intervalo del sueño, otra manera de darse amaneció como una joven palma, como un volcán que brota del mar y mira por primera vez el cielo con su pupila de cíclope. No podría explicarte cómo lo sentí, cómo lo supe en esa zona donde el saber era también sentir pero en un plano despojado de toda referencia: contacto y olor y gusto y colores y murmullos tendiéndose desde una nada que me envolvía al incluirme, al volverme dador y receptor de esa cristalina telaraña suspendida en un presente puro. No podría decírtelo pero quizá fue un deslizamiento, un dejar de andar para seguir andando de otro modo, una sustitución del paso por el roce, algo como una suspensión de la gravedad en un acuario de helechos. Pero lo que me rodeaba también tenía ahora esa textura de metamorfosis incesante, las colinas resbalaban sin que fuera necesario adelantarme, su distante perfil se alejaba y volvía, cambiando a cada diástole y a cada nube, zonas de diminutas tempestades se exaltaban y crecían para sumirse luego en honduras de repentina calma, y más aún, el país se volvía sobre sí mismo dulcemente, se lo sentía volcarse boca abajo, girar de lado, ofrecer un tibio itinerario de hondonadas y planicies que en algún momento se volvían cordillera infran-

queable, garganta de mármoles y calizas a cuya salida esperaban nuevos lagos y llanuras, peloponesos abriéndose sobre un mar como de leche, lejanos faros de luz negra llamando al término de húmedos líquenes, de puentes suspendidos sobre el vértigo.

Ah, cómo arrancar este espeso limo de figuras y símiles y mostrarte en otro nivel, en otros espejos, en pantallas y calidoscopios y proyecciones diferentes, el doble viaje del viajero y lo viajado, el flujo y reflujo en los que un desierto de arenas doradas y unas sandalias cesaban de ser diferentes o complementarios, cómo darte a respirar el país en el que cada jalón es una fragancia diferente, seca y áspera en los bosques o las crestas rocosas, blanda y musgosa allí donde la sed y las aguas se buscan y confunden antes de un nuevo alto, de un nuevo adormecerse en la fosforescente noche de los párpados cerrados, de la boca perdida en una fuente de temblorosos peces. Sábelo, de alguna manera se cesa de andar en el país, el interminable avance se cumple desde murmullos y lentísimos tactos, ya no se piensa en llegar a esa cima que ofrece sus rampas sedosas porque bastará inclinarse para beber el rocío que duerme en la taza de una hoja, y al alzar los ojos se abrirán desde lo alto los valles más hondos, se habrá subido a la cumbre o la cumbre habrá bajado con un sabor de fruta mojada y un lento viento húmedo; o en lo más profundo de un estanque se escuchará el gemido de un aliento que franquea los pasos de calientes arenas, habrá un movimiento doble y confuso y violeta, un deslizamiento incontenible hacia los desiertos de sal donde cada mordedura es un grito de gacela lejana, un aletazo de ola fragante.

Quisiera volver por un momento a tu lado, explicarte esta espiral vertiginosa de la que soy incapaz de entrar y de salir. Puedo encontrarme todavía con tu razón si te digo que el país juega consigo mismo y con el viajero que desata el juego, pero que su perfecta libertad se cumple dentro de una geometría que acaso alguna vez cederá el contorno de ese mapa que me habías pedido y que hoy no puedo darte. Retén entonces que el país es simétrico, que un eje de ininterrumpido curso lo vuelve espejo de sí mismo. Los perfiles pueden cambiar con el capricho de sus aterciopelados sismos, pero boca arriba o dándose en una espera como de espaldas y de muslos, el país repite sus sabores y sus juncos. Quizá por eso me he obstinado en seguir la ruta del medio, subiendo o bajando desde montañas y lagos, resbalando por cascadas que se dirían trenzas de agua oscura, franqueando desiertos blanquísimos para alcanzar en su ocaso la promesa del pez rojo, el murmullo de la poza de helechos, la queja en el desfiladero que lleva a la caverna dorada, recintos nunca repetidos, ahondados en el pulso central, excepciones del espejismo simétrico que se aleja hacia su doble horizonte irisado.

Pero también contra lo binario que acaso lo fatiga o lo exaspera, el país alza el pavorreal de sus colores. Aquí donde el tiempo y el espacio se adelgazan en sus cáscaras secas, llegas a pensar que toda unidad es un engaño, que en ese resbalar continuo del país hacia el viajero que resbala hacia el país, sustituciones furtivas cambian a veces la tonalidad de las hidrografías y los relieves, sustituyen planicies de mica por planicies de cobre, cascadas de oro por cascadas de ébano, como si ya no estuviéramos en el mismo país. No sé, contra esa sospecha vertiginosa se alza en mí la permanencia de los mismos murmullos, las mismas fragancias, las mismas texturas de la arena, el mármol y el musgo. Poco me importa, créeme, si esta sospecha tiene alguna realidad, si mi viaje se ha cumplido o se cumple en territorios que creí uno solo. Sé que estoy en él, que un día entré en su lenta danza recurrente y que su espiral y yo somos el mismo ir y venir de un aliento que aleja y atrae, toma y deja. País de dulce orografía, de sabores naciendo al término de un día que no acaba, país sin palabras. De éstas que te envío haz lo que quieras; yo elijo otra manera de viajar, el silencio del tacto y el perfume. Los labios y la lengua callan contra otra lengua y otros labios; todo vive otra vida en este país.

Fotografías:

p. 9: John Lefèvre
pp. 15/21/23/24/25: Jean-Pierre George
p. 49: Edmond Capresse
p. 55: Jacobo Borges
p. 63: Guido Llinás
p. 67: Julio Silva
p. 73: Antonio Saura
p. 87: Raquel Thiercelin
p. 91: Alicia D'Amico y Sara Facio
p. 101: Leopoldo Torres Agüero
p. 105: Leonardo Nierman
p. 111: Luis Tomasello
p. 115: Reinhoud
p. 127: Hugo Demarco
p. 135: Jean-Claude Bernath

ÍNDICE

Explicaciones más bien confusas 7

País llamado Alechinsky 11

Homenaje a una joven bruja 17

Paseo entre las jaulas 29

De otros usos del cáñamo 51

Reunión con un círculo rojo 57

Grabados de Guido Llinás 65

Un Julio habla de otro 69

Diez palotes surtidos diez 75

Constelación del Can 89

Estrictamente no profesional 93

Traslado 103

Las grandes transparencias 107

La alquimia, siempre 113

Diálogo de las formas 117

—Yo podría bailar ese sillón —dijo Isadora 121

Poesía permutante 129

Carta del viajero 137

impreso en litográfica ingramex, s.a.
centeno 162 - méxico 13, d.f.
tres mil ejemplares y sobrantes para reposición
16 de octubre de 1979

Antes de lanzarse a conquistar los territorios de estas páginas, Julio Cortázar y su amigo y diagramador Julio Silva decidieron entrenarse en compañía de un especialista en la materia, el famoso Buffalo Bill. Los tres compadres aparecen aquí junto a Sitting Bull, Crew Eagle y Johnny Baker.